天下雜誌
觀念領先

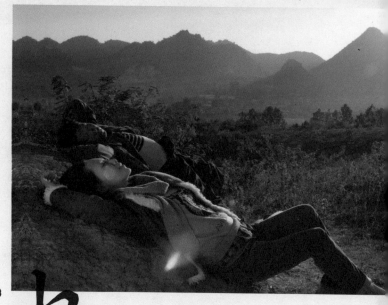

聚。離。冰毒

趙德胤的
電影人生紀事

趙德胤 口述

鄭育容、方沛晶 採訪整理

目錄

自序

推薦序

3　逃離與接受／ Day 3　場佈

2　生存與離散／ Day 2　勘景

1　遷徙與出發／ Day 1　抵達

0　楔子

074

050

032

014

011

004

採訪後記

關於電影

10 結束與開始／Day 10 殺青與補拍

9 苦悶與慰藉／Day 9 改寫結局

8 出路與抉擇／Day 8 運毒與車拍

7 活著與恐懼／Day 7 《冰毒》誕生

6 憧憬與現實／Day 6 加戲

5 發展與改變／Day 5 重頭戲

4 威權與反抗／Day 4 正式開拍

243

231

212

190

170

152

134

116

096

推薦序

冰毒與高點

金馬影展執行長、知名影評人　聞天祥

很早就知道趙德胤。

新世紀之初，數位影音器材日漸普及，即使電影院的膠片系統還沒被取代，但是從影展到地方政府都熱衷舉辦短片比賽（當時還沒有微電影這項稱呼），無論是命題作文或是自由發揮，你總能在上百部雷同的作品中，一眼看出趙德胤的：無論是寫家書給母親報平安的兒子，還是先後來到台灣打工的同鄉，他獨特的觸角，總能名列前茅。我不否認題材的特殊性，確實會讓人多關注幾分，不過根源於真實的力道與感性，更讓人眼睛一亮。當三次比賽有兩次看到他的片子，我自然就記住這號人物了。

二〇〇九年，侯孝賢導演初掌金馬執委會主席，唯一的要求是希望成立「金馬電影學院」，得英才而教之。報名條件是要拍過兩部短片以上，有編導或攝影專長。首屆的華麗師資（侯孝賢、李安、關錦鵬、蔡明亮、吳宇森……），吸引了上百名各有千秋的年輕影人搶報，但侯導堅持只收兩組，每組最多八名學員，趙德胤入選了。

咬牙完成的生猛毅力

然後，從二○一○到二○一四這短短幾年，他飛快地完成三部長片和三部短片。創作力與效率，同樣驚人。因為這樣的產量，並非來自豐厚資源或深思熟慮；相反的，更像是把握了稍縱即逝的機會，咬牙也要完成的生猛毅力。

緬甸因為長期鎖國，成為國際影壇陌生的異域，加上趙德胤宛如打游擊的拍片方式，確實讓影展（尤其是聚焦新銳和亞洲的）趨之若鶩。但如果沒有與時俱進的實力，這份新鮮感很快就會消散無存。從釜山、鹿特丹走到柏林，甚至以《冰毒》入圍金馬獎最佳導演，趙德胤也愈見大將之風。

《冰毒》描述經濟走投無路的農民父子，父親為了幫兒子籌錢買部摩托車到車站拉客當司機，不惜抵押宛若家人的耕牛；兒子遇上騙婚到中國的同鄉女子，為了替爺爺送安老衣

在學院開學前，每個入選者都可提出自己的腳本，爭取成為被拍攝的故事。趙德胤以中和緬甸街為背景的《華新街記事》深獲侯導青睞，不但自己先跑去勘景，還傳授在真實環境捕捉影像的心法，讓這部描述幾個青少年和豬肉攤老闆起衝突而誤以為殺了人的短片，善加利用隱藏攝影和周遭真實反應，塑造出粗礪但生氣勃勃的魅力。

才得以回鄉，並打定主意留在緬甸。冰毒，說穿了就是窮人的安非他命。後來女孩被臥底給逮捕，男孩嚇得狂奔回家，吸了大量冰毒後，赤裸上身，燒地狂舞。

影片結尾還活生生宰了一頭牛，幾乎令人不忍卒睹，卻也道出現實的殘酷。那份落力與穩健，清楚看到趙德胤在大量實作中進步的軌跡。尤其在台灣影片製作成本節節提高，卻在創意與美學上不進則退的時候，《冰毒》的出現，宛如當頭棒喝。

一個階段性的高點

創作無非有話要說，但怎麼說才能讓人感同身受，和觀者的經驗認知產生撞擊？十六歲來台求學，一半緬甸、一半台灣的體驗，不見得為趙德胤所獨有，但他卻能洞見那些離鄉背井的身軀裡，所懷抱的脫貧致富的夢想。被現實鍛鍊出來的強悍，讓他能用極少人力資源，在惡劣環境下克服層出不窮的狀況；作者的細膩則在捕捉真實、創造氛圍上，出類拔萃。

二○一四坎城影展，別人知道我是台灣來的，最常問的兩個問題不外乎侯孝賢《聶隱娘》的進度，以及趙德胤的新片計畫。足見國際影壇對他的期待。這是累積，也是壓力。趙德胤應該還有很多故事要說，《冰毒》只是一個階段性的高點，相信也激勵了不少獨立影像工作者。他的未來，我們拭目以待。

專注在眼前的努力

HTC 執行長　周永明

才從緬甸飛回台灣，就在辦公桌上看到這本《聚。離。冰毒》，頓時喚起我對由同鄉導演趙德胤所拍攝的電影的記憶。《冰毒》是一部相當特別的電影，我們常說台灣是個多元文化的社會，但或許直到看了這部電影，才能稍稍體會多元文化的真義。

這部電影在緬甸拍攝，講緬甸華人在邊境鋌而走險求生存的故事。跟一般劇情片有點不同，導演彷彿在刻意營造一種冷峻而疏離的氛圍，反映著一種我有點熟悉又有點陌生的文化。雖是小成本拍攝，在導演的凝視下，那些素人演員的質樸與深情卻躍然幕上，顯得更是真實，我讚嘆之餘也體會到各行各業所追求的創意、創新，關鍵或許就在文化的廣納與包容吧。

趙德胤導演生長於緬甸邊境，困苦的生活以及複雜的成長環境，孕育了他的文化底蘊，而在台灣的電影習藝，打磨出他獨特的電影語言及說故事的能力。當初他選擇來台灣的理由，或許跟全球化世界的許多移民相同，是為了生計；而之所以接觸電影也是為了贏取參賽獎金以維持生活。

但有才之人畢竟難藏其鋒芒，趙德胤導演融合兩地生活經驗而產出的這部帶有跨文化視野的《冰毒》，尤其不可思議的是，當初趙德胤導演是在拍攝《安老衣》進行到一半時，突然決定

要轉而拍攝《冰毒》，這樣短促的時間下，他仍然完成了如此受到肯定的作品，我想趙德胤導演擁有著連他自己也不知道的強烈爆發力，而《冰毒》也獲選代表台灣參加「奧斯卡金像獎」最佳外語片的角逐，身為同鄉，我感到興奮與光采，也預祝他未來電影路愈走愈寬廣。

受過苦難，更能意會人生的價值

身為緬甸華人，我們在那邊受到同樣的排擠與委屈，我很能理解離鄉背井的辛酸，以及對自己家鄉那種難以一語道之的情感，但因為有這樣的經驗，讓我們的生命更燦爛、更有爆發力，也了解到苦難是有美麗的一面，因為受過苦難更能意會人生的價值，尤其是對做藝術創作或者創新的工作者會有不同凡響的激發，也更懂得感恩與謙卑，碰到困難也不會輕易退縮。

我希望這本書可以給所有青年們，尤其是辛苦飄洋過海的僑生帶來一些鼓勵與正面的力量。趙德胤導演拍攝《冰毒》的故事告訴我們，只要堅持理想、無畏人言，專注在眼前的努力，你也有機會在世界大鳴大放。在努力生存之餘，別忘追求自己的夢想跟專業，無論如何都不要放棄！

《聚。離。冰毒》這本書像是一曲意外而美麗的二部合聲，由趙德胤的人生經歷與《冰毒》這部電影的拍攝日誌交相疊合而成。

難以想像的生命體驗、險象環生的刻苦拍攝，兩者之間文字來回跳接，彼此看似沒有必然的連貫性，其實卻互為表裡、相輔相成。這本書，既是電影夢的理性實踐，也是生存者的感性呢喃。

<div align="right">

電影工作者、影評人 **塗翔文**

</div>

Midi（趙德胤英文名）追尋電影夢的過程，看來彷彿毫無障礙，事實上並不然。以他的成長歷程來看，很有可能因顛沛流離而分散了注意力，或是被那些脫貧、致富的欲望矇蔽了目光，但他沒有。

最可貴的是，他在如此殘酷的環境裡生存了下來，但作品背後呈現的全是「愛」，一份對於底層小人物具有同理心的大愛。

如果不能深刻理解人的故事（human stories），那麼「拯救世界」或「改變世界」將只是

淺薄的口號。近來聽聞我心愛的台灣，部分的年輕人充滿了「小確幸」的風氣，希望這本書可以激發原本追求「小確幸」的年輕人，在生活中追尋更高的目標。

台灣旅美病理學家　**林惠嘉**

如果我們認為「困境」本來就是聰明的題材、足以讓一則故事好看，或更容易成就創作者的成功，請警惕我們自己在庸俗的觀眾劇本裡，太過舒適於評論與脈絡的簡化。

我相信心智誠實、邏輯清楚、影像素材的整合天分及敏感無懼的發揮，才是趙德胤能將每份文本詮釋成一部部動人作品的原因。

設計師　**聶永眞**

自序

小時候我常常幻想，一覺醒來，全世界所有的東西都改變了，包括穿的衣服、住的房子、自卑且怯弱的心靈。

長大以後我慢慢發現，什麼都改變不了，於是就認命地開始找「活路」（活路為雲南話，意指工作）。

在尋找的過程中，因為某些人、某些事、某些選擇，巧合地把我推向了「電影」這個活路。

而這個活路一直引領著我不斷探索、理解那些已知的、未知的關於「人」的存在。

電影對我來說，是一種很簡單又直接的表達和傾吐。因為人生卻很複雜，永遠無法完整地表述。

所以，當我想透過電影來表達人生的時候，往往很痛苦。回頭看自己的作品，都是些斷簡殘章、支離破碎的盡力表達，都是些影像片段的拼湊；是在那些空間、時間、人力、資源的種種限制之下，心力交瘁地全力而為的表達。

拍電影時，我總是竭盡所能地把個人意志發揮到最極大時，才覺得坦然，才覺得對得起

那些真實世界的故事，和故事背後的人、事、物。這樣我也才能在電影完成後，繼續地面對生活，面對下一次創作。

雖然，我的這些作品都密切地跟我的生活、真實世界交纏在一起，但它並不足夠解釋真實世界，解釋我來自中國、緬甸、還是台灣？解釋緬甸、解釋離散、解釋許多注定為永遠的異鄉的人們的心理處境和生存狀態。

或者說，電影必須跟真實世界擺置在一起，才能夠被完整理解，虛虛實實，才具有意義。

這也是《聚。離。冰毒》這本書誕生的緣起。

感謝與我一起創作《冰毒》的全體演職員，包括：

監製　黃茂昌

主演　吳可熙、王興洪

攝影／燈光　范勝翔

現場收音／聲音設計　周震

聲音助理　嚴唯甄

剪接　**林聖文、趙德胤**

執行製片　**王興洪、趙德青**

感謝岸上影像、前景娛樂、《天下雜誌》出版部，協助完成這本書；以及育容、沛晶幫

忙梳理，那些電影裡外無法表達概括的故事。

寫於二〇一四年冬　於中和

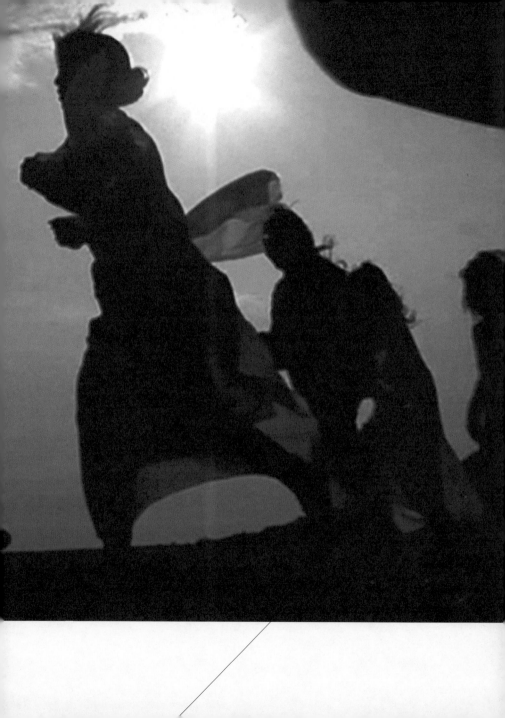

0

拚搏求生的故事，總是極其巧合的雷同。

為了生存，人們從鄉村遷移到城市，從國內流離到海外。

他們離開了原鄉，在異地建立起家鄉，成為下一代的故鄉。

可能從此再也回不去的他們，不論是物質或精神層面，

在離開的那一刻起，注定成為異鄉人。

子　楔

對我來說，拍電影，從來就不只是「拍電影」而已。

電影，是我訴說生命經驗的方式，也是我爬梳個人感受的工具。

一九九八年，我十六歲。生平第一次搭上飛機，離開緬甸臘戍——我的家鄉，來到台灣。

臘戍，位於緬甸東北，是滇緬公路的起點，也是往來中國雲南的必經之地。因為地處邊境，長年內戰，人民生活清苦。一直到我來台前幾年，學校才配置了全村唯一的兩台電腦。

電腦，被嚴密收置在校長室，由一位總務組長專責管理。

一天，他亮出一串鑰匙，上頭掛了一張三・五吋磁片，然後語帶玄機地問：「你們知道這是什麼嗎？」在此之前，我們從來沒見過這個玩意兒。在我們百思不得其解的時候，他

16

昂著頭，語帶驕傲地告訴我們：「全世界的知識，都收在這裡面了！」同學們和我都覺得不可思議，笑著質疑老師吹牛。

後來，學校邀請相當於副總統職位的大將軍，為這兩台電腦舉辦啟動儀式。

兩台電腦，煞有介事地被擺放舞台上。當將軍打開電源，螢幕在眾人驚歎中亮了起來，浮現出紅、藍、綠、黃四色方塊組成的 Windows 系統標誌。經過大將軍「加持」過的神奇電腦，更顯得崇高，或可稱得上神聖。即使啟動儀式之後，我從沒聽說或看過，有誰真正使用過那兩台電腦。

來台以後，我聽從父親建議，到台中高工印刷科就讀。開學第一天，我在偌大的教室裡，看到上百台電腦成排設置，簡直驚訝到下巴都要掉下來。第一次開機，我誤觸延長線的電源開關，把整排使用中的電腦全斷了電，因為我連電腦開機鍵在哪兒都不知道；課上到一半，電腦螢幕因節電模式切換到黑畫面，我嚇得以為我把電腦弄壞了。

在我的家鄉，電腦是如此稀有而珍貴！

從緬甸到台灣，時空之於我，彷彿搭上了時光機器，往未來飛越了四十年。我跳過了 BB Call 和大哥大，一下子到了網路時代，震撼之大，彷彿世界從此被翻轉。對於跟我同樣是八〇後的台灣人來說，應該很難想像個中滋味。

至今，每當我講述那段跳躍四十年文明的衝擊，仍感莞爾，卻也帶著黑色幽默般的苦澀。

◯ 回去，還是回來？

來台灣之前，我的想像就是，那裡有人幫你安排打工機會，有錢供你讀書。

因為左鄰右舍的哥哥、姊姊，從台灣寫信回來，總說他們過得很好，還能不時給家裡寄錢改善生活。所以，對我來說，到台灣念哪所學校都一樣，重點是離開貧瘠的緬甸，到海外打工賺錢。

到台中高工念書的第二天，我就開始上工了。

畢業之後，我到台灣科技大學念設計系。為了繳作業，開始製作短片、實驗電影，後來發現這些影片可以參加比賽、賺獎金，就繼續拍。從沒想過，日後我會靠拍電影維生。

我的研究所畢業作品《白鴿》，意外入選釜山、哥本哈根、澳大利亞、里昂、西班牙短片等影展。二〇〇九年，

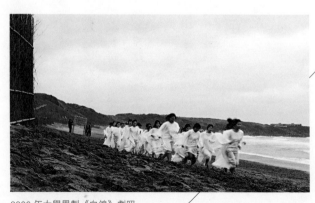

2006 年大學畢製《白鴿》劇照。

我成為第一屆金馬電影學院學員，在侯孝賢導演監製下，完成劇情短片《華新街記事》。

這些作品的內容，其實皆出自於「有話要說」的一種自我抒發。

我是一個喜歡說故事的人，很幸運地，我的故事有人喜歡。

但是，就現實狀況來看，我是沒有條件拍電影的。我要負擔自己的生活費，我希望可以賺錢來改善家計。不管是留在台灣，或是回到緬甸，我都看不出來「拍電影」這件事，除了自己有興趣，偶爾可以賺獎金以外，有任何支撐我未來生活的可能。

二○一○年，我拍攝第一部長片《歸來的人》。

當時，正是緬甸政府頒布新憲法、籌備總統大選之際。歷經百年專制後，家鄉的政治、經濟似乎有機會大幅改變，朝向民主與開放發展。許多在台緬甸人（含華僑），不論是來念書、做工、做生意的，都因著改革開放的消息，萌生返鄉的念頭。

尤其是做粗活的，其中不乏非法勞工，就算是合法來台，也因為掙的是出賣勞力的辛苦錢，既沒社會地位，也對台灣這塊土地沒有情感。

對他們而言，家鄉就要發達了，就如同近幾年的中國一樣，經濟終究要騰飛的。有什麼道理不回去呢？

眾人都想趁早回鄉卡位，朋友們都在討論著，回緬甸後的種種計劃和想像。那時，幾乎天天都有形同錢別宴般的飯局，席間毫無離別的感傷，只有對於未來大展鴻圖的希望。每

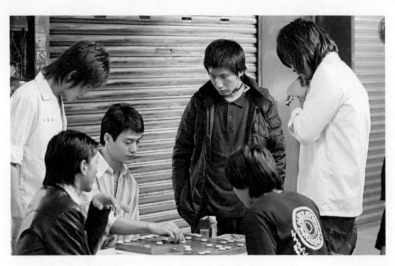

2009年《華新街記事》側拍工作照（右二站立者為趙德胤）。

天聽朋友議論著返鄉大計，我內心卻有截然不同的感受。

對於「回去」這件事，我充滿了矛盾。矛盾來自兩個層面；一是我在台灣所學的影像、設計，在緬甸勢必難以施展。另一個重要的因素是，我離開緬甸已十三年，對台灣已產生了一定程度的情感，在這裡生活的意義，早已不同於當初來台只是賺錢、脫貧而已。

現在的趙德胤，許多方面都是在「這裡」建構的，甚至可以說，我大部分的價值觀已經是個台灣人了。當認知到自己已經「台灣化」，想要割捨，就沒那麼簡單。

躊躇之際，我決定回去緬甸拍一部電影。去見證，或說是觀察，緬甸專政一百年後首

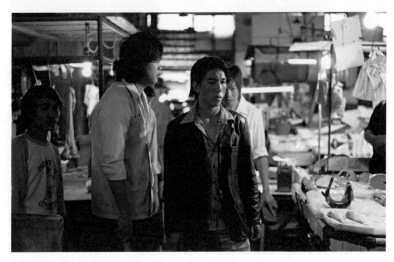

《華新街記事》是趙德胤在金馬電影學院時的作品。

次的總統大選，也許會讓我有不同的想法。

這個計劃，最後成了我的第一部劇情長片《歸來的人》。

○ 歸來的人

《歸來的人》所描述的，就是一個在台灣打工的緬甸青年，打算趁政局改革回鄉發展。為了多賺點錢，回家的前幾天拚命加班，卻不幸在工地墜樓，死了。

主角是同鄉友人興洪，他帶著亡者的骨灰和身故賠償金回到緬甸，原本對返鄉滿懷憧憬，結果卻大失所望。為求翻身，興洪私吞了賠償金，把錢投資在玉礦裡，不料被人所

騙；幾近窮途末路之時，他買了槍要把錢搶回來，卻在此時被亡者的家人發現，最後將興洪毒打了一頓。

當我帶著劇本向製作公司毛遂自薦，卻找不到資金。

他們有疑慮的是，台灣觀眾想不想看一部關於「外籍勞工」的電影？在台灣拍這種題材到底有沒有票房？最後，我沒籌到錢，連演員都跑了，所有拍攝計劃停擺。

一段時間之後，我收到一封緬甸製片的 e-mail，對方在網路上看過我的參賽短片，願意支持我拍電影，但是他的電影公司才剛成立，財力有限，僅可供應劇組機票錢、攝影機與設備，以及緬甸的官方人脈與管道。

就這樣，我自導自拍，執行製片王興兼任男主角，再加上收音師林聖文，一共三人到緬甸，很克難地花了十五天拍攝，回到台灣後，我自己完成剪接與後製。

因為沒有人認為這部電影在台灣會有票房，我們只好將片子送到國外參展。沒想到，竟然入圍了釜山影展新潮流競賽單元、鹿特丹影展老虎獎，同時入選國外二十幾個影展。

《歸來的人》至今仍在世界各地巡迴展演，而我自己跟著這部片子親身走訪了二十幾個國家。我發現，原來電影是這麼直接的表達；只要帶著誠摯的感情，不論有沒有錢，不管哪一種語言，都有人懂，也感受得到我要說的故事。

不過，當《歸來的人》到世界各地巡迴時，我免不了被詢問：「下一步的拍片計劃是什麼？」我回答不出來，因為我根本不確定，自己可以靠當導演維生。

◯ 混亂的心

那麼，何不接著再拍一部看看？

我開始籌劃第二部電影《窮人。榴槤。麻藥。偷渡客》。

籌劃時，在泰國從事旅遊業的二哥剛買房子，我盤算著到二哥家借宿，藉機拍一部緬甸人到泰國打工的電影。確定了故事的走向，找來台灣演員吳可熙和王興洪搭檔，二〇一一年十二月，劇組飛往泰國拍攝。

《窮人。榴槤。麻藥。偷渡客》講述的，是一對緬甸兄妹偷渡到泰國，哥哥原本當導遊謀生，不料妹妹竟遭人口販子帶走，哥哥為籌贖金，鋌而走險販賣製毒原料。吳可熙飾演的，則是為求拿到台灣身分證，而幫人蛇集團運送人口的女主角。

這一次，只花了十四天，就拍攝完畢。

二○一二年，我帶著《窮人。榴槤。麻藥。偷渡客》到歐洲，獲得鹿特丹影展ＨＢＦ電影基金贊助，並入圍南特、釜山、溫哥華等影展，也賣出了全球ＶＯＤ（隨選視訊）、美國電視ＭＯＤ（網路數位影音）的版權。

不到兩年，拍完《歸來的人》和《窮人。榴槤。麻藥。偷渡客》，有這樣的成績，我除了驚喜之外，也開始害怕。

拍電影，真的就是這樣嗎？可以花很少的錢，快速地把心中充沛的情感，藉由劇情宣洩，然後就成為商品銷售出去？參加了這麼多的國際影展，見識到這麼多人有組織、有系統地在做電影。我開始覺得，自己對電影是這麼的無知，才膽敢如此貿然地，在資金困窘、官方管制的侷限下，以這麼土法煉鋼的方式拍電影。

在好萊塢，拍一部電影，要有一間銀行和一支軍隊來做後盾。別人是砸一千萬美金做電影，但我卻只能用不到一百萬台幣搞定一切；別人正大光明地拍電影，但我們只能偷偷摸摸地蠻幹。

因為資金困窘，以及緬甸政府當局的禁忌，多數場景被迫採游擊偷拍的方式進行。拍片過程中，總是這麼的緊繃、克難和痛苦，而最後的成品，也總是讓我自己覺得不滿意。儘管《歸來的人》、《窮人。榴槤。麻藥。偷渡客》得到一些肯定，但對我來說，這兩部作

《窮人。榴槤。麻藥。偷渡客》開拍儀式。

品只達到了二十分或三十分而已，其中有太多的缺陷和不足。

如果作品只能這麼粗糙，那麼我繼續拍電影有什麼意義？或者我應該寫一個可以快速吸引資金，可以賣錢的商業劇本？還是，我照著原來的方法，先籌得多一點資金，在台灣找拍攝場地，讓團隊可以自由自在地拍攝想說的故事？

一連串問題直衝腦門，但我找不到答案。

事實上，每拍完一部片，我就會大病一場，在家裡躺上兩、三個禮拜。即使吃得下，也能下床行動，但是精神很差，什麼事也做不了。我知道，

《窮人。榴槤。麻藥。偷渡客》劇照（左為台灣演員吳可熙）。

離不開的電影

電影，終究是門充滿遺憾的藝術。

每當我檢視自己的作品，總感到太多缺失。；回不去的，只能往前。

原本我決定放慢腳步，兩、三年內

這是因為身心匱乏，連著兩年產製出兩部電影，幾乎等於是掏空了我自己，好累！

很多前輩提醒我，做電影的狀態應該是，在放鬆的狀況下思考藝術與創作。我想，該是休息的時候了，反正暫時不缺錢過生活。

《窮人。榴槤。麻藥。偷渡客》在曼谷榴槤市場開拍時的工作照。

都不拍電影。《冰毒》，可說是意外之作。

它原本只是一支十五分鐘的短片《安老衣》，拍攝過程中，我腦海中總縈繞著家鄉人的許多事，很自然地發展出了長篇劇本。

《冰毒》說的是什麼呢？一對在緬甸邊境山居的貧農父子，因農作賤價難以糊口，父親決定借錢買摩托車，讓兒子到城鎮裡載客賺錢，不得已只好抵押家中唯一的資產——一頭耕牛。另一個被騙婚而嫁到中國農村的女子，藉著返鄉奔喪，決意留在家鄉掙錢。

致富的欲望，讓男女主角一起走上

《窮人。榴槤。麻藥。偷渡客》劇照，呈現當地性工作者寫實的生活景象。

運毒的險路，短暫得到圓夢的幻象，最終急墜現實，失去了所有。

《冰毒》的拍攝場景，就在臘戌，劇中主角，我的故鄉。

和我一樣，是生在緬甸邊境的華人。

故事裡，主角為了求生存，嚮往著一條可以翻身的路子；現實世界裡，販毒、挖玉礦、到海外打工，是緬甸人尋求命運改變的三種途徑。我的電影中，透過不同的人物，或迫於環境，或選擇不屈服，都為了生存而尋求「改變」。

其實，《歸來的人》與《窮人。榴槤。麻藥。偷渡客》，說的都是台灣夢，前者是懷抱希望來台打工的青年，因美夢破滅，又回過頭把返鄉當作救贖。

後者是透過一位渴盼拿到台灣身分證的女子，雖然離了境，卻逃離不了命運，陷入人蛇與販毒集團糾葛的深淵。故事中的主人翁，個個滿懷希望，挑戰著命運，卻又落入現實的黑洞裡。

回到最初，我就不只是「拍電影」而已。

那是集結我個人，對於台灣與緬甸之間存在的諸多差異，所做的各種觀察和感受。

◯ 原鄉，還是歸鄉？

後來，電影公司把《歸來的人》、《窮人。榴槤。麻藥。偷渡客》和《冰毒》，稱為「歸鄉三部曲」。這不是原本就設定好的系列電影，而是我發現，拚搏求生的故事，總是極其巧合的雷同。

為了生存，人們從鄉村遷移到城市，從國內流離到海外。他們離開了原鄉，在異地建立起家鄉，成為下一代的故鄉。可能從此再也回不去的他們，不論是物質或精神層面，在離開的那一刻起，注定成為異鄉人。

在《歸來的人》要前往鹿特丹影展之前，我正式取得中華民國身分證。

我，是台灣人了。但，我真的是台灣人嗎？我的原鄉、故鄉、家鄉在哪裡？

我祖籍江蘇省南京市，高祖父因修築滇緬公路，從原鄉南京遷徙到了雲南。幾十年後，祖父因國共內戰逃亡至緬甸，父親則在臘戌生活了一輩子，期盼的就是從臘戌回到故鄉——雲南。

到了我這一代，因為家鄉臘戌的生活窮困，為了生存，兄弟姐妹流散到泰國、馬來西亞等地掙錢，我自己則是來到台灣，成了台灣人。

那麼，哪裡又是我的原鄉呢？

拍攝這三部電影的同時，每每思索及中國、緬甸與台灣，之於我家族與個人的關係，最終發現地域其實不具意義，顛沛流離都只是為了生存而已。而在我的電影中，所陳述的普世價值，大抵也就是以「生存」為核心。

這本書，到底想帶給讀者什麼？它不只是《冰毒》的幕後花絮，而是透過電影產生的過程，帶你窺見，我所看到、感受到的緬甸華人的生存狀態。

他們，應該說是「我們」，如何在中緬邊境的衝突中生存，如何在各種盤根錯節的關係中自我定位，如何在從專政轉向開放的社會中燃起希望。

這是像我這樣的一個台灣人，或說無數嚮往台灣的緬甸華人，最真實的生活樣貌；也是一群想從社會底層往上爬，急切地抓住機會以脫貧、致富的小人物，最真實的生存狀態。

這是在這個世界上，正在發生的變化，無論以前，你知不知道。

我十六歲來台念書，拍攝《原鄉與離散》系列微電影時，我
三十二歲。

在兩地生活的時間，各占據生命的一半，

不論身在何處，永遠「在台灣想念緬甸，在緬甸想念台灣」，

再加上自小爺爺耳提面命地說，我們的根在中國。

何處是原鄉？這是迫於時局、礙於環境，代代遷徙的海外華人，

難以回答卻終生懸念的問題。

拍攝《冰毒》，純屬意外。

連著兩年，完成《歸來的人》、《窮人。榴槤。麻藥。偷渡客》之後，原本我打算休養生息，好好思考未來。此時，一位影展策展人推薦我參加香港鳳凰衛視集團的拍片計劃，主題是「華人的原鄉與離散」，以華人移民為主題，邀請蔡明亮、陳翠梅、許紋鸞、阿狄·阿薩拉、陳子謙及我，六位導演透過六個不同的故事，探索海外華人的精神命脈。

《原鄉與離散》系列微電影，每部片長十五分鐘。「十五分鐘，就當作是拍片玩玩吧！」

我這麼說服團隊成員和自己。

其實，沒說出口的是，「原鄉與離散」這五個字深深地觸動了我的內心。

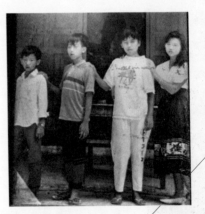

由右至左為大姐、二姐、二哥、趙德胤。攝於臘戌觀音寺。

幾個世紀以來，許許多多的華人離開家鄉，遷徙到世界各地僑居，到底哪裡才是他們的原鄉？他們又有怎樣的離愁？

從高祖父開始，我們一家四代，一路從南京、雲南，遷徙到緬甸。

我十六歲來台念書，拍攝《原鄉與離散》系列微電影時，我三十二歲。

在兩地生活的時間，各占據生命的一半，不論身在何處，永遠「在台灣想念緬甸，在緬甸想念台灣」，再加上自小爺爺耳提面命地說，我們的根在中國。

何處才是原鄉？這是迫於時局、礙於環境，代代遷徙的海外華人，難以回答卻終生懸念的問題。

◇ 《放學．上學》的兒時記憶

二○一二年十二月底，我和獲邀的其他五位導演，前往馬來西亞和鳳凰衛視開會，發表自己的故事。

我發想的第一個故事《放學．上學》，描述一對七、八歲的緬甸華人兄妹，每天清晨三

點多，天還未亮，就得端著蠟燭摸黑起床，到華文學校上課，直到八點半下課，再趕到緬文學校上學。

緬文學校的到校時間是九點半，兄妹倆從華文學校一下課，就必須拔腿狂奔，邊跑邊趁隙換上白衣、綠紗龍的緬文學校制服。每回趕到校門口時，總是鈴聲大作，校門差點關起來的驚險狀況。

有一天，因為華文老師出的作業耽誤了下課時間，等兄妹倆急奔到緬文學校時，大門已經關上。在外頭等候的校長，拿著板子、鐵青著臉，要求遲到的兄妹倆撩起原先遮腳的紗龍，毫不留情地重重打了他們。

最後一幕，我安排特寫兄妹倆純真的臉孔，面對著觀眾，靜默挨打。

這正是真實發生在我身上的慘事。

對許多緬甸人來說，念書並不是一件要緊的事，許多大學生畢業後，也不過是當個摩托車伕，或者做點買賣，去餐廳當服務生。

華人就不同了，緬甸大約有三百多萬華人，為了保存固有文化，讓下一代不忘本，重視教育的華人父母，幾乎都會送孩子到私辦的華文學校念書，所以我們從小就接受華文和緬文兩套教育系統。

但是，緬甸官方向來排斥華人及其它非緬族的少數民族，華文學校只能偷偷摸摸地設置在臨時搭建的簡陋帳篷裡，並以「佛經學校」為名，避開緬文學校的上課時間；遇上官員來查，大家就趕緊收起書本念佛經，偽裝成佛經學堂。

緬文學校放假時，就是華文學校全力補課的衝刺期，所以小時候我根本不知道什麼是暑假，反正緬文學校不上課，我們還是得在華文學校上一整天的課。

其實在邊境城市，為了讓緬甸華人的下一代接受華文教育，辦學得委屈求全，但孩子們並不明白文化傳承的意義，只覺奔波疲累，對於我們華人要比緬甸同學花更多時間上學忿忿不平。

《放學。上學》這個劇本，是大多數緬甸華人共同的兒時記憶，也是我自己的真實故事。

那是一個燠熱的早晨，我和大姐、二哥趕到學校，不巧已經進行升旗典禮，在全場肅靜下，慌張的姊弟三人像無頭蒼蠅般在隊伍間跑來竄去，希望趕快鑽進自己的班級裡。

沒多久，我們就被訓導主任揪住了，他把我們和全校一千多名學生分隔開來，在旁邊罰站，等大家唱完國歌進教室，我們三個結結實實挨了五個板子。

當時那個被要求撩起紗龍挨板子的場景，讓七歲的我，第一次感到被孤立、被鄙視。那不僅是肉體的疼痛，更是一種對自尊的汙辱。

透過這個故事，我想講述在異鄉的華人，如何在艱困的環境下勉力延續華人文化，但另一方面，也想闡述華人自成一格的小圈子，終究會陷入在異鄉被排擠的窘境。因為長久以來，緬甸隱性的排華問題，不只是統治階級的專制、排外，華人身處異地卻不願融合，甚至自以為高尚的大中國民族意識，也是禍端。

◇ 《安老衣》的傳承意義

第二個故事《安老衣》，也是我的親身經歷。

約莫十二、三歲，有天我接到叔叔打來的電報，通知我們高齡八十幾歲的爺爺病重，得趕緊把放在我家裡的安老衣給送去。安老衣，是雲南傳統習俗裡，預備給將死之人穿的壽服，穿上之後才能安詳的離開人世。

接到電報時，正巧爸媽兄姊都不在家，只有我一人。通知爸媽此事之後，他們要我火速把安老衣送到叔叔家，好讓爺爺嚥氣前能穿上。

那是我生平第一次自己出遠門，從臘戍到位於東枝郊區的叔叔家，得先搭一天一夜的車到緬甸第二大城市——瓦城（曼德勒），隔天再換車到撣邦高原，幾經周轉，得花上整整

三天三夜才能抵達。所幸，我趕到叔叔家時，爺爺病況已好轉，安老衣沒用上。

這件事讓我印象深刻，因此撰寫出《安老衣》的劇本。

主角是一名從中國雲南趕回緬甸臘戌的女子三妹，她為了送安老衣給臨終的爺爺，風塵僕僕地坐了十幾天的車，終於到達家鄉。好不容易把安老衣送達，接了老人家最後一口氣，她還得想辦法給在外地打工的父兄報喪。

三妹的父親在玉場挖礦，因為當地爆發內戰，聯絡不上，自然也沒辦法趕回來。哥哥遠渡重洋到台灣打工，跑船捕魚，同樣無法回家送爺爺一程；三妹在越洋電話裡斷斷續續的聲音中，知道孝順的哥哥攢了錢，為爺爺買了雙皮鞋，她只得把喪訊硬生生地吞進肚裡。

相較於《放學‧上學》，《安老衣》的情節更具深層寓意；原本該被銷毀的安老衣，在人的異鄉、三妹的故鄉）；將死的老人念念不忘的，就是一定得穿上安老衣，以求魂歸故土、回到原鄉。

奔喪女子三妹的奔走下，好不容易從中國雲南（老人的原鄉、三妹的異鄉）帶回緬甸（老所寄。

一件從土裡被挖出的破爛衣衫，早已腐蝕為不成形的碎布條，卻是一個將死之人的依歸

本來已在原鄉被斷了根的傳統習俗，嘲諷似地在異鄉傳承，這是一輩子心繫原鄉，卻客死異鄉的爺爺；然而，身在戰亂礦山、兇險海上的父親和哥哥，為了討生活而無法趕回家

送爺爺一程，又何嘗不是一種心繫原鄉，卻不得不待在異鄉的無奈。

原鄉與離散，層層疊疊、代代相傳，成了難以脫逃的宿命。

◇ 爺爺的歸鄉路

最後，《安老衣》的故事獲得鳳凰衛視青睞，而我也將為《安老衣》這部微電影，再次回到我的故鄉——臘戌拍攝。

出發前，我內心是緊張的。此行拍攝團隊連我一共七人，第一次帶這麼多人前往緬甸，我一來擔心團員安危，也怕大家水土不服。再加上以往自導自拍，拍片時盡量輕車簡從，避免招搖，但這一回攝影師需要帶燈光設備，若是循正常途徑從台灣運去，恐怕太過引人注意。

於是，攝影師腦筋一轉，想到了辦法；他上淘寶網，選購了可拆卸、再組裝的燈具，從台灣下標，在雲南取貨，再由我和執行製片興洪帶往緬甸，其他成員則是搭機直飛仰光，再接駁到臘戌。

我和興洪提早三天從台灣出發，帶著器材一路從昆明搭車，依序途經芒市、瑞麗、姐告、

40

木姐、貴概、木邦等邊境城市，最後抵達目的地——臘戍。

這是我頭一回從中國入境到緬甸。三天兩夜的滇緬邊境行程，走的其實就是祖父從雲南遷徙到緬甸的老路。

親眼所見的沿途景像，和兒時聽爺爺所說的情景交織。當時曾祖父如何在戰亂中修築

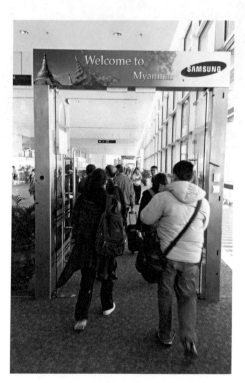

《冰毒》劇組從台北直飛仰光，入境緬甸。攝於緬甸仰光機場。

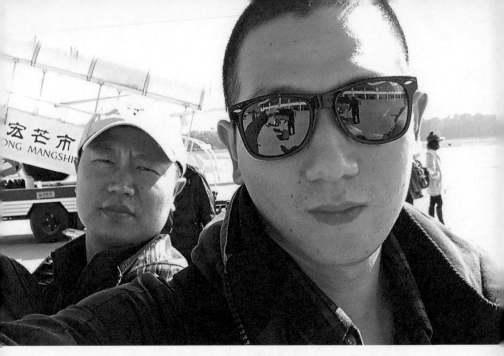

為拍攝《冰毒》，趙德胤和製片王興洪（左）取道中國進入緬甸。攝於雲南芒市機場。

滇緬公路？又是如何沿線撤退？那些爺爺口中的昆明聯合大學，龍鱗、芒市、遮放……等中國邊境城鎮，從我腦海裡的兒時記憶中跳出來，變成真真切切的實際場景。

即使我在緬甸出生，從未在中國大陸生活過，但走過從雲南到緬甸的這一遭，彷彿也和爺爺心心念念的故鄉──雲南產生了某種牽連。

突然之間，這趟歸鄉（緬甸）的拍片計劃，竟像是從原鄉（中國）出發，許多說不清的感受湧上心頭。

Day 1

一 抵達

籌組《安老衣》的工作團隊時，我很想改變過去拍電影「精省」的做法，希望從這部短片開始專業分工，所以在劇本寫完的兩週內，我分別拜訪了幾位技術人員。

第一位專業電影人，是《痞子英雄》電影版第一集的總收音師周震。他對於這部片有極高的興趣，也知道我們辛苦的狀況，儘管可以給的酬勞不高，他仍很願意加入。此外，我還找了攝影師范勝翔，他既當導演，也是攝影師，並且專精改裝攝影器材，可以在克難的情況下，利用廉價的機器，拍出專業水準的東西，可說是化腐朽為神奇。

這一回，我的拍片團隊總算是小具規模；除了四個原班人馬：趙德胤（導演兼美術設計、服裝造型）、王興洪（男主角兼執行製片）、吳可熙（女主角兼場務）、林聖文（副導、剪接兼攝助），再加上范勝翔（攝影師兼燈光）、周震與助理嚴唯甄（收音兼場務），總共七個人。

一 認識臘戍

拍攝時間我估算有十九天，之後我必須為了《窮人。榴槤。麻藥。偷渡客》前往歐洲參賽，另外手邊還有些專題演講與籌資計劃。相較先前約莫兩個星期拍成一部劇情長片，這回不過是十五分鐘的短片，大家都認為時間綽綽有餘。

從雲南回到臘戍家裡，我睡了一夜。

隔天七點，在下著霧的冬日清晨，可熙、聖文，攝影師范勝翔，以及收音師周震與助理唯甄五人，搭著興洪妹夫的車來了。

四個小時的飛行航程，加上十五個小時顛簸的車程，每個人盡顯疲態。母親和大哥準備好熱乎乎的粑粑絲招待大家，但我卻無情地下令：此次

緬甸華人的早餐大多是粑粑絲。

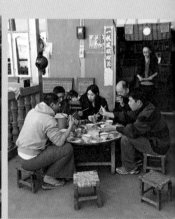

劇組剛抵達臘戍時的早餐。

44

扣除交通時間，工作時間僅剩十四天，用餐後大家補眠，中午十二點得起床。

起床後，首要任務是認識臘戌這個城市。

臘戌，是一個很典型的多民族文化城，除了雲南傣族、華人之外，還有印度人、緬族人、克欽族人。由於距離中國雲南的邊界不遠，甚至可以當天來回，因此華人占當地人口的比例約是五〇％，走在街頭聽見有人說華語、播放華語歌曲，一點也不稀奇。

以公車總站為核心，臘戌市共分為十一區。我和興洪家都在邦務，屬第五區，是華人聚集最多的區塊。

一路往中國方向上行，包括木邦、貴概、南帕嘎等，這些邊境城市的深山裡或高原區就是鴉片種植的區域，當地毒梟橫行、常有戰爭。從車站下行便到錫鉑、皎脈、眉苗、瓦城、內比都等緬

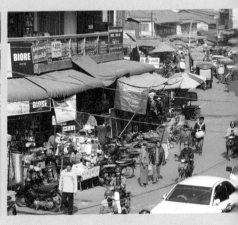

臘戌車站勘景。（前排從右至左為收音周震、導演趙德胤、攝影范勝翔、製片王興洪）

劇組在抵達的第一天就到市區勘景。攝於臘戌大市場。

甸城市，所以當地人通常都會稱，我要「上」中國某地，或說「下」瓦城、「下」仰光。

有別於在充分控制環境的片場中進行，我更重視真實環境裡渾然天成的氛圍，這包括臘戍城市的況味、氣味，在地人的生活感。我認為拍片前最重要的，是讓所有工作人員走進這個城市，親身接觸市井小民，盡可能身受真實環境的感染。

以攝影的角度為例，在台灣拍片，因為光線較為銳利，為了打出好看的光或顏色，劇組常常要自己製造一些煙霧，好讓整個顏色淡一點，光線迷茫一點。但是在臘戍，因為多數人家都是燒柴煮飯，整座城市鎮日煙霧瀰漫，光線充滿自然的生活感，非常漂亮。這就是我為什麼主張，劇組人員在拍攝前，要先透過自己的觀察與接觸，親近這個城市。

另一個考量是，團隊中的每個人都可能單獨行動，不管是因為分頭工作，或是尋找失物。總之，在緬甸生存的遊戲規則，和民主開放的台灣大不相同，為了自身安全，他們必須愈快適應愈好。

其實我在行前已提醒過大家，在緬甸，行事盡量低調，穿著愈土愈好。原本是長髮的剪接師聖文，還因此被迫剪短了頭髮。

同時，團隊成員攜帶的器材也經過費心安排，所有設備拆解後平均分散在每個人的行李中，才不致讓海關刁難。而且緬甸政府對進口貨品課稅，即使是行李箱裡的衣物，看起來像是新的也可能遭到課稅，所有器材和物品最好都弄得看起來髒髒舊舊的。

至於我自己，只要回緬甸拍片，就會先把頭髮剃光，一方面心理上圖個六根清淨，另一方面則是省得費事盥洗；服裝一律穿舊衣，而且隨身只帶三套衣服，盡量久穿不洗。其實我有點潔癖，在台灣一天得洗兩次澡，可我回緬甸，天冷熱水不夠，我也湊和著洗冷水澡或擦浴了事；回緬甸我也從不刮鬍子，過了兩三天，鬍髭橫生，自然改變了面相。

為了劇組人員的安全，我必須比當地人更土、更野蠻，才能去應對各種的突發狀況。

一 車站勘景

中午過後，大夥出發到位於市中心的公車總站勘景，這是女主角三妹，從中國返鄉而來的重要場景。

其實我心中相當忐忑不安。因為根據緬甸法令，嚴禁外國人未經申請投宿一般民宅。依法我們一行七個人，必須向移民署和警局通報戶

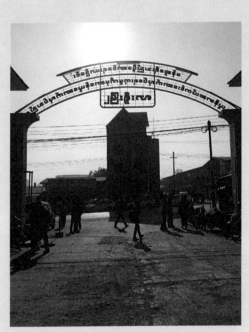

臘戌車站入口。

口，但是若向官方報備，免不了時時被盯哨，或找事盤查，藉此勒索。我不想節外生枝，只跟村長打了聲招呼而已。

車站隨時可能有軍警出現，我們這一群未經報備的人馬很難不被發現，讓我不得不隨時保持在警覺狀態。

至於其他人，都是第一次到臘戌，當他們看到不定時進出的公共汽車，伴隨著租賃計程車、摩托車伕雜沓的攬客聲，這種充滿生命力的熱鬧場景，自然事事新奇，每樣入眼的小吃，倒也大膽嘗試，沉浸在觀光遊覽的愉悅新鮮感中。

劇組人員還沒有感受到絲毫的危機感，而我當時也無法將情況一一說明。但我知道，脫去了市中心熱鬧、華麗的外衣，之後幾日，他們將看到緬甸華人社會，赤裸裸的、深沉的現實。

其他團員到臘戌的路徑

台北→（飛行 4 小時）→仰光→（車程 15 小時）→臘戌

我和興洪的滇緬邊境行程

第1天：台北↓（飛行時間3小時）／昆明／過夜

第2天：昆明↓（飛行時間1.5小時）↓芒市↓（車程3小時）↓瑞麗↓（車程20分鐘）↓姐告↓（中緬邊境線）↓木姐／過夜

第3天：木姐↓（車程5小時）↓貴概↓（車程1小時）↓木邦↓（車程1小時）↓臘戍

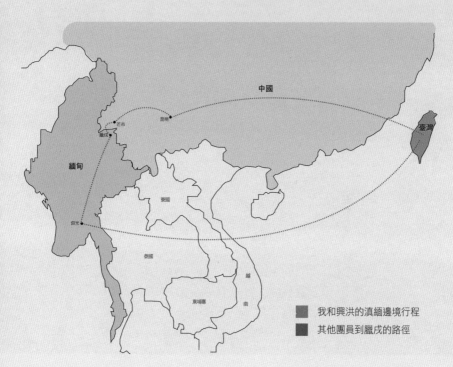

■ 我和興洪的滇緬邊境行程

■ 其他團員到臘戍的路徑

49 聚．離．冰毒

趙德胤的電影人生紀事

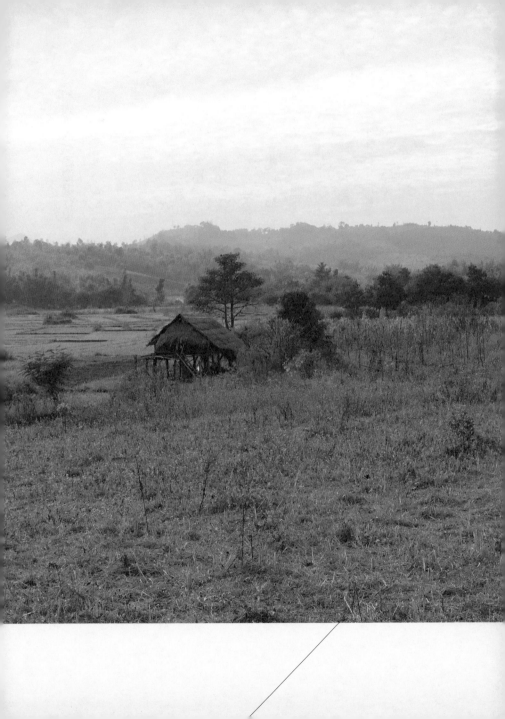

從小到大，貧窮之於我，

就像是一隻永遠擺脫不掉的野獸，不停地追趕著我往前跑。

像我一樣，被貧窮追著跑到城市、跑到海外的緬甸年輕人不少，

「脫貧」是他們離開家鄉的主要原因，

「致富」是他們散居在異地討生活最大的想望，

這也是《安老衣》短片，最後發展成《冰毒》劇情長片的起點。

離　與　生
散　　　存

一九九八年，我十六歲，帶著二百美元隻身來台。

一下飛機我就告訴自己，來台灣，念書不是重點，掙錢才是目的。對緬甸人來說，到海外打工純粹是為了賺更多錢以脫貧，但諷刺的是，你沒有錢，也沒有辦法到海外去。

比方說，我的成績很好，全校第一，自然希望以讀書的名義到台灣來，但是從六千人的報考中，成功躋身前五十個錄取名額，其實是最容易的，考上之後，才是重重難關的開始。

首先，早期有少部分華僑領袖（僑領）會販售來台入學考試報名表，一份就高達一千緬元（以十六年前幣值計算，約等於一百三十到一百六十元台幣），這筆金額可供我們一家七口，吃上一個月的白米飯！

臘戌市區道路現狀，10 年前這裡還是一片泥濘。

此外，僑領要求入台申請書，要用很正的正楷體書寫，不能寫錯字，否則就算考上學校也會被「刷掉」。為了怕我寫錯字，爸媽省吃儉用，一次買了三張申請書，好在後來我順利錄取。

不過，和我同時應試的朋友就沒這麼幸運了，他雖然也被錄取了，但分發書卻被總辦事處的僑領扣住，最後還得送酒打點才拿得到。

原本我以為，「索賄」這種事，是緬甸軍政府勒索華人、打壓華人的行為，但那一刻我才知道，原來華人也會勒索華人。或者說，我們這種小民，在這樣的制度下，永遠敵不過錢和權；錢滾權、權再生錢的現象，在專制的緬甸社會裡無所不在。

以護照來說，由於合法管道曠日費時，不少人選擇以偷渡或買假護照的途徑到海外；前者隨時有被抓的可能，後者得先借錢買假護照，甚至於更不幸地，買假護照卻遇到黑心仲介坑錢的衰事屢見不鮮。

即使你甘願等待合法護照，最後還是得想辦法買通層層關卡，否則痴等一輩子可能也等不到。當年我考取台灣的學校，申請來台護照必須偷偷摸摸，因為我才十六歲，根本不能辦護照，因此得謊報大四歲的年齡，還必須從組長賄賂到里長、區長，中間有幾百道關卡，每一道都得靠錢疏通。

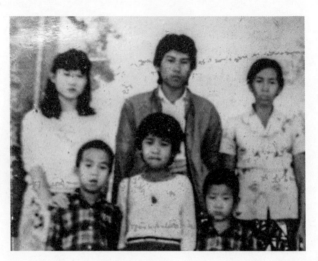

6歲時拍攝的全家福（前排右一為趙德胤），可惜父親出遠門未能入鏡。

◯ 貧困的童年

M型右邊的有錢華人，可能原本就從
人的情況則是朝M型發展。

緬甸人民普遍貧窮，比起來，緬甸華

來台前，爸媽想盡辦法四處借錢，再
加上大姊、二姊、二哥赴泰國打工的工
資，籌了半年，才存到「送」給官員的
五十七萬緬元（當時約合新台幣七萬到
九萬元），我才順利拿到合法護照，而
且因台緬無邦交，每兩年還得到香港辦
延長護照。

所以，到達台灣的第二天，我就開始
打工賺錢。

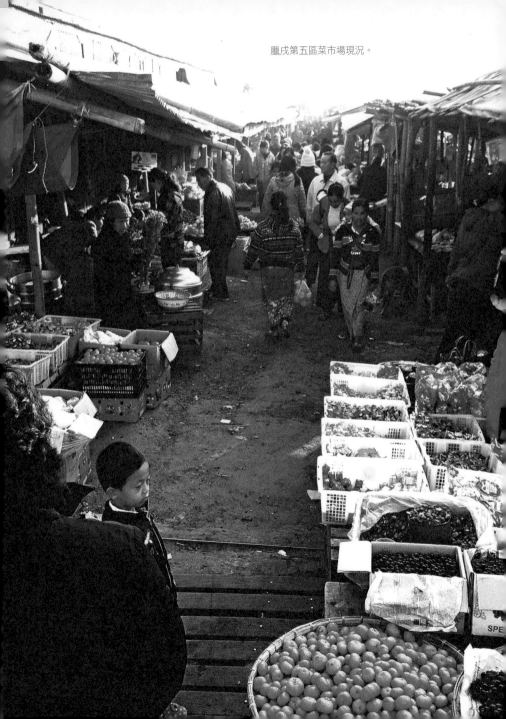
臘戌第五區菜市場現況。

中國帶了祖產，或是靠著邊境走私生意致富；M型左邊的貧窮華人，像是我們家，很多都是異域孤軍的後裔，來時身無長物，一切得靠自己打拚。

爺爺逃到緬甸後，曾開過鴉片館，生活還算可以。到了父親這一代，因為他患有哮喘、身子弱，靠著自修的中西醫術為人治病，但無法獨撐家計。母親雖然不識字，可是相當勤奮，為人幫傭煮飯，還兼作小吃等各種蠅頭生意，兩個人很辛苦地賺錢養家。

家中五個孩子，上有兩個哥哥、兩個姐姐，我排行老么，我的英文名字Midi，就是雲南話裡的「小兒子」。因為食指浩繁，家裡又窮，印象中，一家七口擠在用竹子和茅草搭建著的破房子裡，只要來陣颱風，就被吹得半倒。

為了改善家計，大哥冒險到玉礦場工作，很長一段時間都沒回來。

兒時的我曾有個期盼，等待著有一天大哥挖到玉了，我們家就可以翻身。但是，這個渴盼始終沒有實現，最後大哥和許多挖礦的人一樣，染上了毒癮回鄉。

身為公兒，我能做的不多，除上學和課餘時間與同伴們瞎攪和，多數時候沒什麼事情可做，看到家裡常借錢度日，我就一直想要打工賺錢，只是苦無機會。

大概是九歲、十歲吧，家附近的山被人用炸藥炸開，闢了間砂石場，一塊塊的大石頭得以人力搬運。我聽班上同學說，搬一塊石頭可以賺五角錢（大約可以買半根油條），幾個

年紀較長的同學到砂石場打工，我也很想跟著去。

某一天吃早飯，我趁家人還沒上桌，自己匆匆忙忙扒了幾口飯，就準備跟著同學到砂石場。不料，父親看我神色有異，認為我和同學肯定要去鬼混，開始盤問我們要去哪裡。同學不小心說溜了嘴，說出我們要到砂石場打工，父親立刻厲聲制止，還把我趕進房裡去。

看著同伴們都賺錢去了，獨獨我被禁足，我一時氣不過和父母親大吵起來，像個野獸般發狂，很想找東西亂砸。可是，家裡的碗盤都是摔不破的鐵盤、鐵碗，其他也沒甚麼東西可讓我砸，再加上房子小，根本沒地方讓我發洩。我只好衝進房裡，鑽入床下，一個勁地大哭大叫。

床底下，其實就是沒有鋪上水泥、地板的黃土。

躲在床下哭鬧時，我盯著地上的黃土，佈滿了形狀有點像是爆米花般隆起的小洞，那是老鼠打洞的痕跡。看著如此簡陋的居家環境，我卻要放棄打工賺錢的好機會，真的好不甘心啊！

在我噙著眼淚、哭到睡著之前，姊姊和哥哥正在房裡各自看著瓊瑤和金庸小說，好好的閒情逸致被打擾了，少不得罵我幾句，但沒人願意放下手邊的書來安撫我。他們趕著看小說是有原因的，因為書是租來的，如果在五、六個小時內看完還回去，租金只要半價。

看小說，是我們能夠享受的少數娛樂活動，也是緬甸華人可以接觸中文的重要媒介。

環境貧困也就罷了，還時不時有人禍。因為家家戶戶天天燒柴煮飯，冬天燒火取暖，村子裡常常發生火災；我小時候，曾遇過一回嚴重的火災，大火燒死了二、三千人，有二、三萬戶房子全被燒毀。

幸運的是，大火只燒到我家對岸，我們一家人不用像其他人一樣，必須移居到山上一處災民安置所，但當時親眼目睹上千具被燒死的焦黑屍體，橫躺路邊的慘況，彷彿置身在人間煉獄。

趙德胤小時候住的就是這種茅草屋，類似《冰毒》裡的男主角家。

家被一場惡火燒了，日子還是得過下去。火災發生後的一個禮拜，同學們傳說有些人家來不及帶走的黃金與錢財，就埋在灰燼廢土裡，一群想錢想瘋了的孩子，下了課就背著書包、拿著湯匙在灰燼裡「尋寶」，只要挖到金銀銅鐵鉛都可以賣錢，甚至有人挖到戒指、項鍊，我當時也參與了這場趁火打劫的「盛事」，只可惜沒那個好運，總是只挖到鐵鉛而已。

◯ 有錢，才有尊嚴

即使家貧，我的母親自己也不識字，但她也堅持我們兄弟姐妹都要讀書，她認為讀書可以改善生活，對日後的工作有幫助。

母親曾說過，她小時候在雲南住的村子裡，有兩個村長候選人，一個有能力但書讀不好，另一個很會讀書但能力差，結果是，會讀書的人最後當上了官。

但是在緬甸，成績好、會讀書，並不一定有好處；有錢、有勢，才談得上有尊嚴。

在軍政府的專制壓迫下，唯有「錢」，可以「買」到一個公平。舉例來說，早期華人在緬甸沒有身分證，從甲地到乙地通關，面臨盤查時常被官員刁難，如果有錢，你就有能力向官員買通行證，就可以免受刁難。

小時候我努力把書念好，得到好成績，不是為了得到虛榮的誇讚，主要是為了可以坦蕩蕩地去跟老師商量，通融學費的繳款期限，讓爸媽可以延後繳學費。在集權政治底下，財富，才可以決定一個人的命運，而我努力掙來的許多第一名，不過是讓爸媽在與人聊天時，可說「至少這孩子書念得不差」，聊以安慰罷了。

在緬甸，只要家裡有錢，或者父親是軍政府官員，你根本不必具有學識，也能享有名望。每逢地方上或學校舉辦慶典，必定是有錢、有勢的人獲邀擔任嘉賓，從來沒什麼書香門第的人，具有高尚的社會地位。

除少數權貴，和冒險販毒、幸運挖到玉礦而發財的人以外，大多數人民都是窮苦的，為改善家境，從八〇、九〇年代開始，到海外打工賺錢就成為一種風潮。

由於國土相連，緬甸華人偷渡到中國打工最為簡單，但因為當時中國的工資和生活水平不高，所以等級較低；至於工資、生活水平和知識水準都很高的台灣，則有如緬甸華人的天堂。原本依照台灣僑委會的招考規定，十八歲以下的緬甸華僑，可以申請就讀一般高中，成績前五十名的，就可以選填明星學校。

多數僑生因為國語說得不好，大都選讀華僑中學，國語不錯、成績也好的就申請建國中學、台中一中等名校。我的成績全校第一，為什麼沒念建中，反到念了台中高工呢？緣由說來有些好笑。

我們家在台灣舉目無親，八〇年代外公曾在台灣待過幾年，是家族中和這塊土地的唯一淵源。外公遲至一九七九年，才從雲南徒步走了七天七夜，到緬甸投靠女兒，也就是我母親。

不幸地，他在邊境被緬甸政府抓到，遭判刑八十年。

外公是軍人，透過關係找上國民黨擔保，一九八一年輾轉到了台灣，在一所高中裡擔任伙伕，在台灣生活了八年後，辛辛苦苦存的錢被一個女人全騙走了，他一氣之下把所有證件都燒了，投奔住在泰國邊境的舅舅。

◯ 初到台灣

我們不知道外公在台灣遇上了什麼事，只知道他心灰意冷地離開了那個傷心地。

所以，我在選填志願時，家中長輩經過一番慎重的討論。大家雖然知道台灣，但對此地一無所悉，只能光看校名填志願，結果大家「望名生義」，一下擔心「建國」、「中正」這類學校是不是牽扯上政治，又考量台北是首善之都，物價可能很高、不好生活，再者也聽聞高雄、台南在台灣南部，恐怕是地處鄉間，可能太過偏僻。

最後就決定，我就到台中念書好了。

緬甸城市車站裡，摩托車伕拉客的實際狀況。

至於是哪一所學校？父親再就校名加以分析，台中高工全名為「國立台中高級工業職業學校」，既有「工業」，又有「職業」，也就是說，畢業之後對找工作有利，就決定是它了！

其實對我來說，哪一所學校並不重要，反正我打算半工半讀，把學業混過去，主力放在打工賺錢，幫忙家裡早日還清債務。

到台灣的第二天，我就到工地當清潔工了。而且為了兼顧打工和學業，選填科系前我特別先向學長姊打聽哪個科系比較好混，加上在緬甸時，我和一位家裡開相館的玩伴常廝混在一起，對拍照、沖印有些概念，就選讀了印刷科。

自小聽街坊鄰居說，哥哥、姊姊們到海外工作，賺了多少錢回家，在那兒的生活過得多好。出國打工早已成為緬甸窮人對未來的憧憬，直到在台半工半讀，親身體驗在異地謀生的辛苦，我才知道，到海外打工不像他們說的那麼風光、快活。

為了打兩份工，我常常晚餐只啃一塊麵包果腹，但當我給家裡報信，也和其他的離鄉遊子一樣，報喜不報憂。

異鄉打工的日子很苦，但更苦的是，因為無法融入當地社會，心底埋著的那份，有苦說不出的悶。

初到台灣，我的內心充滿了窮人的自卑感，總感覺自己知識不足，沒什麼才藝，樣樣不如人。我不想與人交際，只想多賺點錢，因為同時在餐廳和工地打工，我總是上課打瞌睡，下課衝第一，再加上當時中文說得不好，老師、同學都覺得我是個怪人。

第一個學期，我的成績很差，除了國文、英文和實習課表現不錯，理工科完全不行。為了不被老師盯上，第二個學期我開始在課業上下功夫，沒想到竟然考了第一名。我突然發現，原來「會讀書」這件事，在台灣真的有好處！

64

除了老師誇獎你，同學對你另眼相看之外，考第一名還可以免繳學費，拿獎學金。

這是我從小到大，未曾感受過的「尊榮」待遇，此後我在台灣一路念完高中、大學、乃至於研究所，都努力保持在前五名的好成績，這樣就可以順便參賽拿獎金，

我會走上電影路，一開始也是為了繳作業，後來我想拍完的短片，可以順便參賽拿獎金，就這麼一路拍下來。

出生在窮困的環境下，我所做的每件事，都是以求生存為前提，除了自己活下來，還要奉養母親、回饋兄姊，幫忙撫養侄子、姪女的責任。所以，我到餐廳打工，也順便考了丙級執照，這麼一來，以後開餐廳也能賺錢養家；我拍短片，一開始也不是為了當導演，而是心想，以後可以回緬甸做婚禮攝影以活口。

從小到大，貧窮之於我，就像是一隻永遠擺脫不掉的野獸，不停地追趕著我往前跑。像我一樣，被貧窮追著跑到城市、跑到海外的緬甸年輕人不少，「脫貧」是他們離開家鄉的主要原因，「致富」是他們散居在異地討生活最大的想望，這也是《安老衣》短片，最後發展成《冰毒》劇情長片的起點。

一　勘景

每次回家，我幾乎都安排了拍片的計劃或任務，實際上和家人的相處時間不長。我媽總說，「Midi又回來了，回家一定又是為了拍電影，不然不會回家。」

或許因為相聚時光短暫，每次我回家拍片，家人都高度參與，提供所有的資源。母親在《窮人。榴槤。麻藥。偷渡客》裡，參與電話聲音演出，大姊和二哥也在戲中軋一角。事實上，我電影裡的角色大都是村裡的親戚朋友擔綱，令人玩味的是，他們演的盡是自己或身旁親友的真實故事。

拍攝歸鄉三部曲，每一部電影的平均成本只有一萬美金，其實這些都未涵蓋鄉親朋友們無償的支援，以及難以計價的人情照護。

例如，拍攝《冰毒》的這一趟行程，工作團隊吃住都在我家，由我媽和大哥負責照料所有人的生活起居；《歸來的人》裡的榨油廠，則是執行製片兼男主角王興洪的家。到臘戌的第二天，我帶著工作人員先到興洪家拜訪。

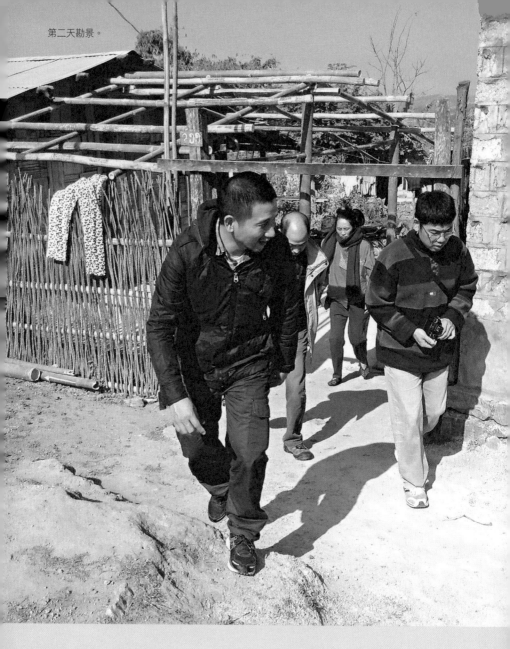

第二天勘景。

聚 ・ 離 ・ 冰 毒
趙 德 胤 的 電 影 人 生 紀 事

一　興洪家的榨油廠

興洪和我同年，住的離我家不遠，爸媽早年靠著從邊境走私貨品，擺攤做小生意，家境比我家好。表面上，緬甸施行社會主義，實際上則仰賴進口物資，走私貨品也是統治階層收賄的重要管道，從中國、泰國、馬來西亞等周邊國家走私貨品，也成為相當普遍的行業。

不過近年來，緬甸開始對進口貨品課稅，興洪家因此改做榨油廠，有份還算穩定的收入。

興洪是台大材料科學系、清華大學材料科學研究所的高材生，本來要到台積電上班，最後卻跟著我來拍電影。興洪父親看過我們製拍的電影，直覺這些片子賣不了錢，總是憂心我們這兩個孩子在台灣餓肚子，因為他認為，拍電影就要像 Jackie Chan（成龍）一樣，才能養活自己。

即使他內心為我們的未來憂慮，卻還是很支持我們。每次見面，興洪父親總是憐惜地拍拍我的肩膀，要我們加油！我想，在他眼裡，我們兩個年輕人的未來應該沒啥希望。

離開興洪家，我們往山裡去，拜訪二姊夫婦，希望藉此找到適合做為電影女主角三妹家的場景。在臘戌，你可以由各戶人家所處的地理位置，判斷家境優劣。愈近市區的家境愈好，愈往高海拔的深山裡住愈貧困。

相較於我家在祖父輩就遷徙到緬甸，二姊夫家是七〇年代末才從中國來，他們家的處境

更邊緣，也未能受知識教育。但是親爹、親媽（當地對親家公、親家母的稱呼）為人善良隨和，一家都是老實人。

二姊夫是長子，下有四弟一妹，兄弟姊妹都沒怎麼念書，一家人就只懂做苦工維生。二姊夫婚前是鐵路工人，因為爆破使得聽力受損；成家後，他和二姊協助我在泰國的大姊做貿易，才終於不用辛苦勞動。

平時二姊夫婦都住我家，每次我拍片，二姊夫一家都會熱心幫忙，包括親爸、親媽和弟弟、妹妹，都曾在《歸來的人》一片中演出。

藉著找場景，我得知姊夫的二弟阿國，和兩姨表妹結婚了。這是中國人親上加親的舊思維，導致近親通婚的陋習，把婚姻與繁衍後代，做為「攀關係」的途徑。婚後，阿國的媳婦和婆婆起爭執，帶著孩子跑到邊境的非法賭場做事，阿國則跑到礦場挖玉。

四弟阿文，則因不明原因，雙腳長滿紅疹，臉也異常

製片王興洪家的榨油廠。

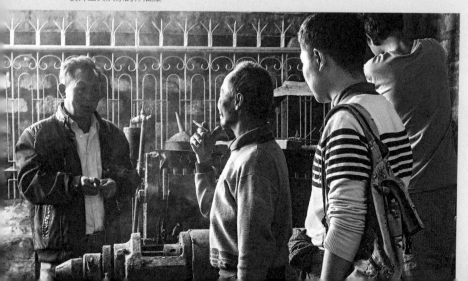

浮腫，只能躺在床上。我原本計劃找這兩人協助拍攝，沒想到他們一個妻離子散，一個病疾纏身。

我停下工作，先請二姐夫和親媽帶阿文去看醫生，也拿了從台灣帶去的藥皂，讓他清洗。經醫生檢查，阿文腎臟出了問題，治療後逐漸好轉。阿文就是《歸來的人》片中，那個花大錢辦護照要到馬來西亞工作的角色。

在真實生活中，經過了兩年多，阿文的護照還是沒辦下來。

親爹迫於現實要到玉礦工作，老三先前偷渡到馬來西亞打工，擔心被抓，自個兒逃了回來，走得匆忙，根本沒帶錢回家。老五跑去當摩托車伕，專門從中國邊境載客到緬甸，賺取一趟最多一千多緬元（折合新台幣約一百多元）的車資。

二姐夫家的狀況，大抵就是緬甸人生活狀態的微型。要生存，不是到玉礦冒險，就是去國外打工，或者是買台破車當摩托車伕。

一個人，就是一篇故事

拜訪過我二姐夫家後，劇組夥伴說，「這裡怎麼隨便遇到人，都藏著一篇曲折的故事，活生生地就是電影。」

70

至今，臘戌山上的貧苦人家，住的仍是茅草屋。

他們覺得，緬甸遍地是題材，拍起電影來很容易，但是在我看來，豐富的故事不只存在緬甸，每個社會底下形形色色的生活故事很多，只是沒人去探究而已。

接著，二姊夫帶我們到位居深山的貢永，拜訪遠房親戚，我們稱為「大公」。

大公家原先是《安老衣》裡三妹家的候選場景，後來成為《冰毒》男主角阿洪的家。到大公家的黃土路，路況奇差，車子愈開愈顛簸，沿途黃土飛揚，一片飛沙走石彌漫灰暗的黃，兩旁大量的亂葬崗，偶有幾點綠葉，也被漫天的黃土掩蓋。

這片讓人感到了無生機的景象，彷彿一年四季只有乾枯的夏天，我想把它捕捉到電影裡，就是後來出現在《冰毒》一片中，男女主角騎車運毒的那一段路。

大公家三代同住，以種玉米維生。爺爺，就是我稱呼的大公。兒子染上毒癮、不事生產，兒媳育有三女一兒，大孫女剛滿十六歲，念了點書，跟著爺爺種玉米。

位居深山，就可以知道這家人有多麼貧窮。

茅草屋頂破了，天光從屋頂灑下，環顧屋內，豈止家徒四壁，可能還湊不齊四壁呢。屋主兒媳的臥房，牆壁就空了一大塊，家裡沒水沒電，連簡易的保溫瓶都付之闕如。渾然天成的窳室陋屋，自然營造出的貧困氛圍，光是畫面本身，就足以說故事了。

不忍大公家的貧困，我的大姊時常接濟他們，所以大公見到我很高興，一如以往邀我們坐下話家常。大公告訴我，他的兒子染上毒癮，若我們到他家拍片得多加小心，防範器材被偷，因為兒子可能為了賺獎金去報警。

為免不必要的恐慌，我並沒讓工作同仁知道這些狀況，只是在心裡悄悄做好各種應變的盤算。

日落前我們起身離開，此時大公的兒子和朋友，騎著一輛摩托車出現了。青綠色的臉上，掛著似笑非笑的表情，一看就是剛吸完毒的鬼樣。

回程路上，縈繞我心頭的，是太公家的遭遇可以發展出什麼故事，我應該表達出他們淒涼的生存現況？還是客觀地把它當作劇情中的一個場景便罷？

72

玉米是大公家的主要經濟作物。

大公家。

3

在不民主、法制不健全的緬甸社會，

人與人之間，就如同叢林裡野生動物一般弱肉強食；

有錢、有權的欺壓貧困者，強壯的男人壓榨柔弱的女人；

至於女人，就從受迫害者

轉而再迫害更弱小、更無知的其他女人。

在這裡，要不你只能接受殘酷的現實，要不你只能選擇逃離，

到異地求取重生的機會。

來台十年後，直到二〇〇八年我才存夠了錢，再次回到緬甸臘戌，之後因為拍電影陸續回鄉數次，總覺得緬甸的變化不多，民生、經濟還停留在台灣五、六〇年代的水準。

每一次回到家鄉，感覺總是很複雜，那是一個我不再熟悉的地方，卻有我最熟悉的家人；而我，就像是個時空旅人，往返穿梭於相距四十年的落差中。

緬甸的民智遲遲未開，跟統治者的愚民政策有很大的關係。統治者不鼓勵人民接受教育，因為他們知道，當人們的知識水平提升後，容易批判時政，對政府不利。

這也導致緬甸社會不重視教育，緬甸人也不太念書，多數華人子弟只念到中學畢業，除仰光、瓦城等大城市以外，緬甸的大學大多設在偏遠郊區裡，一方面是降低學生去上課的意願，抑制人民的思想，再者將學校分散設置，也避免知識份子之間相互串連。

由於大多數人不把知識當作工具，只想靠關係找門路發財，至於「富貴險中求」的投機行為，正好讓官員藉機斂財，於是大欺小、強凌弱的生態始終無法改變，大多數人只能在既定的遊戲規則中任人宰割，唯一的反制方式，是找另一個強權，來壓制眼前的強權。

以我的二姊夫為例，他婚前在中國邊境的大理石場做事，莫名被一個平日吸毒、砍人、勒索、無惡不作的同鄉混混砍了一刀，傷到了手筋韌帶，回到緬甸治療，醫藥費得花上一百多萬緬元。母親個性強悍，除了報警以外，也到對方家理論，但是對方態度傲慢，非常不情願地賠三十萬元了事，而且還囂張放話說，再遇著二姊夫還是要砍。

這件事發生後不久，我恰好回家，一天傍晚和朋友在家中聚會，二姊夫從外頭急忙跑回家，慌張地說，上回砍人的惡徒找來一群人圍堵他。沒多久，這群混混就聚集到我家前院，雙方隔空喊話。當下，我只說幾句「沒事」，就敷衍過去，對方啐幾口髒話悻悻然離去。

但我愈想愈不對勁，直覺此事還未善了。由於我從小念的緬文學校，同學、朋友多有軍系背景，當晚夥同的友人們各自張羅了幾名手下，帶了武器，就前往惡人家中。

在沒有預期之下，那個混混正在家裡與人飲酒作樂，冷不防被我們這幫人嚇著，還被我的朋友以槍托打趴在地，挨了幾腳。我警告他，先前的事當作一場誤會，日後不相往來。

但若今後，他再出現我家人的周邊，肯定沒命。

初中時與朋友一起耍流氓的照片。

事後我打了通電話給軍方的朋友，請對方關照，避免後患。這一晚，我結黨逞凶的事，被傳出去，村裡看我不是善類，但這樣震懾於人的「名聲」，是我迫於情勢保護家人的手段，也是在緬甸社會裡，必須以惡制惡的無奈。

為什麼我只要回到緬甸，就會以野蠻偽裝自己，這也是一種不得不「接受」現況的做法。

◯ 險惡的叢林社會

在緬甸生存，如果你不能心甘情願地照著遊戲規則玩，就只能選擇逃離。所以，不管是為求脫貧，或是敢怒不敢言，許多緬甸人都把未來寄託在出國打工上。

按國家不同，仲介索費也有高低。在緬甸，能到馬來西亞打工的，是最高級、最好的。早期我朋友要去馬來西亞，辦一張護照要價緬元二百萬（折合台幣約三十五萬）。到

78

了馬來西亞，先像個觀光客一樣玩三天，之後就循仲介的安排脫逃，到安排好的地方上工。

二姊夫家早年在深山裡種鴉片，存錢加上賣地，把其中一個兒子送到馬來西亞打工。

他們把花錢買護照當作投資，認為兒子打工每月有收入，可以固定寄錢回家。沒想到二〇

一三年，印度穆斯林人和緬甸佛教徒發生流血衝突，引發馬來西亞穆斯林人同仇敵愾，揚

言屠殺緬甸人，馬來西亞的緬甸非法勞工有三十萬人因此逃回家鄉，二姊夫的弟弟就是其

中一員。

到泰國打工是次一級的選擇，但如果能在首都曼谷做事，又比在清邁省、清萊省的邊境

城市「高尚」。再來則是到中國打工，用同樣的邏輯分級，一般把能去北京、上海的人，

視為比到小城市打工的人高級。不過，由於緬甸與中國接壤，偷渡相對容易，不少仲介打

著代辦到中國打工的名號，在緬甸招工，實則卻是販賣人口，尤其是相對弱勢的女人。

從小我就聽說許多村裡女孩無故失蹤的故事，當時還不知道人口販賣的問題，大人總說，

那些失蹤少女是被壞人抓去餵海豹，因為小海豹喜歡吃嬰兒，大海豹喜歡吃少女。臘戍不

靠海，沒人知道海豹長什麼樣子，每個小孩子都對「海豹會吃人」這件事不疑有他。

事實上，這些十五、六歲的緬甸少女，大都是被騙到中國，本以為是打工，最後卻被賣

到農村嫁人。這些買新娘的農家子弟，多半也因家境辛苦，必須離鄉到沿海城市做民工；

被騙的女孩，不管是否情願，多數也就這麼為人生兒育女，歸順了命運的安排，幾乎沒人

演員吳可熙為融入角色，到臘戍實際生活的紀錄照片。

有叛逃的勇氣。

被騙到中國嫁為人婦的女孩，幾乎都沒臉回到故鄉，少數回去看父母的，也都是趁著夜晚溜回家，盡可能避人耳目，短暫停留又匆匆離去。

我家附近的鄰居，有個女人因未婚懷孕被趕出家門，聽說她輾轉到中國嫁了人，卻又不知何故遭判刑關進牢裡。後來傳言，這女子幫人蛇集團騙了許多女孩賣到中國，原本罪該判死，因為她懷有身孕才改判長年監禁。

在不民主、法制不健全的緬甸社會，人與人之間，就如同叢林裡野生動物一般弱肉強食；有錢、有權的欺壓貧困者，強壯的男人壓榨柔弱的女人；至於女人，就從受迫害者轉而再迫害更弱小、更無知的其他女人。

在這裡，要不你只能接受殘酷的現實，要不你只能選擇逃離，到異地求取重生的機會。

80

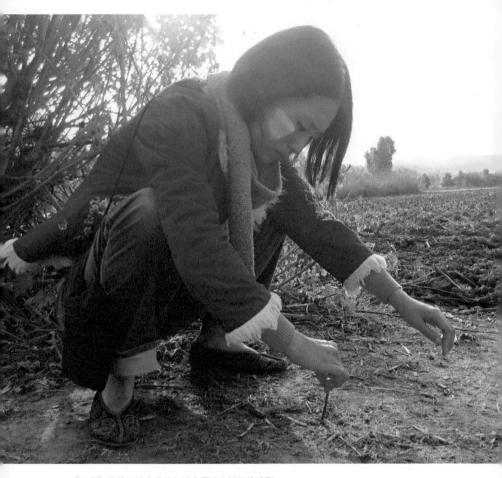

《冰毒》裡的三妹也是緬甸社會壓迫女性下的縮影。

◯ 相對弱勢的女性

搶親、私奔，是另一個緬甸女性常見的悲涼宿命。

不知是否從雲南少數民族「走婚」的習俗流變而來，緬甸許多偏遠的村落常發生女孩被男子擄走的事件。即使女孩不是自願的，男女之間可能什麼事情也沒做，只要被擄，就外人來看，這女孩的清白就已經破產，必須嫁給那位擄人的男子。

擄人、搶親，限制自由，本來是違法的惡事，但在緬甸卻從沒聽說過法律懲治過誰。緬甸政府或華人領袖從未出面禁止或發出警惕這種惡習，更令人不可思議的是，擄人的男子幾乎不會遭受輿論撻伐，反而是受害的女子，得背負不清白的污名，嫁給一個自己不喜歡，甚至不熟悉的人，葬送終生。

小時候，我就讀的緬文學校，就發生過一件嚴重的搶婚事件。一位漂亮又會讀書的女學生，某天在路上遭人挾持上車擄走。犯案的男子約二十歲，是毒販的兒子；家境富有，汽車、洋房齊備，仗著家裡有錢有勢，平日遊手好閒。

受害女學生的父親也非等閒之輩，他是一貫道領袖，而一貫道在緬甸華人社會中有龐大的勢力。女方父親找警察，本來不被受理，後來憑著關係透過高層施壓，警察才有所行動，

82

怎料警察一方面接受報案，一方面聯合法官與律師藉此向男女雙方收錢。

警方強迫男方家給錢疏通。不巧，男方家在邊境搞的走私販毒生意被抓到，家裡破產了，兒子也被抓了，後來還被關了三年。

女學生被扣留七天後，自己逃跑出來，但事後，學校沒有為她平反，任由別人蜚短流長。

當時同學們都異口同聲認定，這女孩被抓走後就沒價值了，理該跟男方結婚。我非常不以為然，駁斥同學說：「這就好比你家的車子被人牽走，過幾天找回來，反而變成強盜的車了，根本完全沒有道理可言！」

後來，這女孩在家鄉再也待不下去了，她遠渡重洋走避台灣，據說還念了醫學院。

強搶民女，將人在外留置數日後再放回，藉此「順理成親」，幾乎是每個家有女兒的父母心中的夢魘。由於我有兩個姊姊，以前也常擔心她們會不會哪天出門，會遭匪類抓走。

可悲的是，在以男人為主的父權體制下，多數遭人搶婚的女子，只有接受「結婚」這條路；只有少數人選擇逃離家鄉，求取重生的機會。

搶親，是對緬甸女性最明顯的父權壓制，較為隱性的是「私奔」。

說是兩情相悅，熱戀男女相約私奔，迫使家人接受，其實很多時候，街坊議論的「私奔」情事，可能僅是男女約會，時間太晚，在外留宿一宿，馬上就被當成是生米煮成熟飯的八卦，對女性名譽造成很大的傷害。

我十三歲時，開始有台灣人到緬甸娶老婆，許多緬甸女孩也流行嫁台灣郎。曾有家境不錯的鄰居，念國中的女兒和一名四十幾歲的台灣男人出去旅行，因為兩人出門過夜了，女方父親提出結婚的要求。男方沒有結婚打算，打算支付遮羞費了事。

沒多久就聽說，女孩偷渡到泰國打工，躲開鄉親對她的輕視，抑鬱的心情可想而知。

◇ 真實發生的搶親記

對於諸多的不合理，我從小就不認同，總覺得這種強行搶親的事很野蠻，對照華人社會總愛強調尊師重道、禮義廉恥等傳統美德，實在太過諷刺！

我認為，這不是探究男女平權的問題，而是同樣身為一個「人」就該被公平地對待，不應該因為性別或階級有所差異。華人常要求一般小民遵從禮義廉恥，卻鮮少用同樣嚴格的標準在上位者、權貴，有沒有廉恥，符不符合禮義？我認為，當一個國家的人民不會對統治者發出質疑，就還是處在「野蠻」的狀態。

這一天，整個劇組見識到了緬甸社會的野蠻和荒謬。

我們分騎三輛摩托車、一台出租車，前往大公家佈置場景。沿途又經過那片了無生機的

84

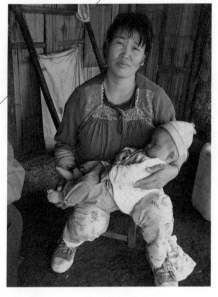

好不容易養大到 16 歲，女兒卻被搶了親的母親。

黃土地，加上時間已近黃昏，讓人莫名地忐忑不安。

到了大公家，他老人家面有難色，招我進屋裡私下講。他說，大孫女和一個幫傭的年輕人私奔了，對方要來提親，從明天起得辦三天婚禮，恐怕沒辦法借我們屋子拍片了。老人滿臉抱歉，答應我們的事無法兌現。

沒一會，大公的媳婦，抱著約三、四個月大的小兒子進屋來，劈頭就罵：說是前幾日就要大公注意孫女的行蹤，大公沒好好看顧，現在孫女果真跟男人跑了。

媳婦罵著罵著，哭了起來，開始感嘆：「丈夫吸毒，敗了！我辛辛苦苦養大三個年幼的女兒，和好不容易生下來的獨子。本來寄望唯一讀過書的十六歲大女兒，可以賺錢幫忙家計，這下指望都沒了。」

「我絕不會答應，敢來提親，我就殺了他們！」媳婦氣得撂下狠話，一旁的大公只是悶地直說，「算了算了，含苦認命。」媳婦不知是真不願意，還是心有未甘，最後妥協了，前提是男方得付聘金才行。

看著這家人乖舛的境遇，我一邊感慨「私奔」故事又發生了，一邊在心裡估算著，拍片的時間還有十三天，等辦完婚禮，應該還是可以到大公家進行拍攝。劇組離開前，大公邀請我們參加婚禮，請我們做見證人，也幫婚禮做些影像紀錄。

下山之前，我得知搞私奔的男方就住附近，特地前往一探究竟。比起大公家簡陋的景況，男方家也好不到哪裡去，預備做新房的牆上破了個大洞，只用明星畫報和報紙去貼補。男方母親說，為求精省，明天一天就要把傳統要舉辦三天的婚禮辦妥。

打聽之下，我得知這對暫避風頭、不見人影的小情侶，兩個人竟然也吸毒，可以預見，即便兩人情投意合，私奔成功，年輕女子的未來仍舊是場悲劇。我決定即興地拍攝這場婚禮，看看男女雙方家庭如何談判協商，記錄這場真實的人生悲喜劇。

這一晚，我懷著複雜的思緒，久久難以睡去。

Day 3

一 場佈

從興洪家、二姊夫家到大公家，這幾戶人家正因為環境改變，面臨不同的挑戰。有能力的尚且找得著出路，貧窮的就只能坐困愁城、聽天由命了。

滿腦子裝載了他們的境遇，我開始思考是不是要調整拍片計劃。

原先《安老衣》劇情很簡單：車站來了一個帶著安老衣的女人，趕回家後爺爺斷氣，接著她打電話給父兄報喪，故事完畢。

但我一直有股衝動，追問自己，女主角三妹的來歷是什麼？她怎麼到中國的？葬禮結束後究竟還要不要回去中國？這些問題無法在短片中交代清楚，我開始在腦中構思長篇劇本，但工作時間只剩十三天，劇組也還需要一點時間適應緬甸的環境，拍一部短片時間綽綽有餘，拍部劇情長片呢？接下來的發展就很緊迫了。

一　一套三聯的牌位

縱然我有將《安老衣》發展成長片的打算，但我還沒有和任何人討論。

回到《安老衣》的拍攝，這一天我們得完成場景佈置，幫演員定裝，也得挑選出男女主角以外的演員。由於所有的場景都以現實環境為主，不做大改造，只需要稍加佈置即可；在出發至大公家佈置前，工作團隊先就各種道具、服裝討論，並分工準備。

原先設定三妹家的場景在大公家。華人講究壽終正寢，片中爺爺即將嚥氣，在正廳裡少不了祖宗牌位，但大公家裡簡陋道甚至沒錢做牌位，為此，我特別花了錢，請人寫了牌位與對聯，準備到現場佈置。

這一套三聯的祖宗牌位，象徵著華人慎終追遠的思想，即使流散千里，也要透過敬拜原鄉先祖，做為個人的安身立命的依據。

正中間的主聯為「天地國親師」，所透露的核心價值，無非是敬天拜地，尊敬國家、父母與老師，表達對群體、家庭、教育的重視與推崇；從文化層面來看，傳統習俗融合儒家與佛教。

左聯為「流芳堂」，寫明該戶人家的姓氏與祖籍。右聯則為「奏善堂」，寫的是土地公或灶君等神祇。整套祖宗牌位彰顯了人們世代傳承的價值觀，主聯為中心思想，左聯囑「不

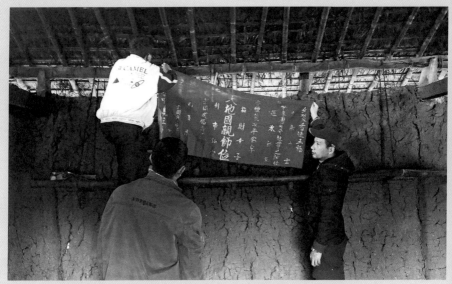

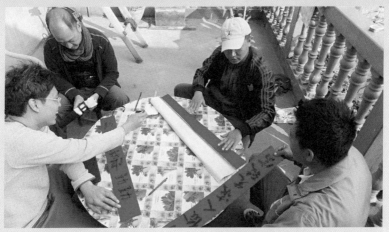

《安老衣》主場景，請人寫的牌位象徵華人慎終追遠的觀念，門聯則由劇組人員自己書寫。

要忘本」，右聯警惕「不要做惡」。緬甸華人的教育，就是依循這套價值所建構。

這套以紅紙寫成的祖宗牌位，雖在電影畫面中，僅是一個場景道具，甚至對於觀眾來說，可能根本看不仔細，但在《安老衣》裡卻是非常重要的符號，標誌著故事核心——離散與原鄉。

一 服裝背後的意涵

服裝的設計上，女主角三妹身上的穿戴得較費心，她既是窮苦人家，又從中國長途跋涉歸來，運送安老衣，身上應該穿最耐髒的一套衣服。

從台灣出發前，我就交代可熙為戲中角色準備幾件衣服，她帶了六〇年代吳母親年輕時穿過的細絨褲，還有外婆時代穿的繡花布包鞋。這些在台灣嫌古舊的服裝，在現在的緬甸還很常見，而當地較時髦的服飾，則為中國進口，多為仿冒名牌服飾所翻製出的樣式。

為顯出女主角服儀的中國元素，我們還借了興洪妹妹在中國服裝店打工時，買的一件虎頭圖騰上衣，這件衣服在緬甸算是相當時髦了，只有去過外地的人才可能穿上身。另外，我又向親媽借來一件她女兒的厚棉外套，三妹的裝扮就此定案。

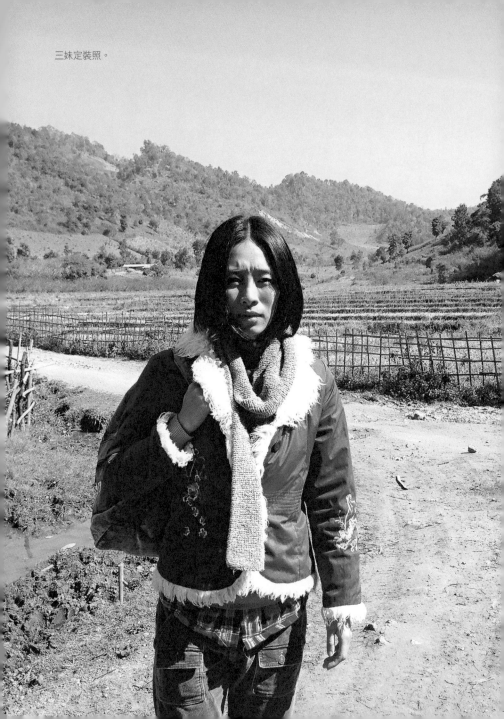
三妹定裝照。

男主角與洪的角色設定，是山上農戶到城裡當摩托車伕，會和純粹在山上做農事的穿著不同。比照一般緬甸人的日常穿著，身著上衣，下身圍紗龍（紗龍為中文統稱，緬文中男人穿的叫「布收」，女人穿的叫「龍基」，穿法亦男女有別），紗龍可依穿著者的需要，紮成褲或裙，長短亦可調整，相當方便。

雖然紗龍是緬甸傳統服裝，當地華人從小也穿，但主要都是為了透過外在服裝掩飾身分，以融入當地。尤其在緬甸南來北往，設有層層關卡，華人為避免過關時受盤查刁難，都會盡可能偽裝成緬甸人。

偽裝，也在女主角的裝扮中顯現。電影裡，三妹風塵僕僕從中國趕來，出場亮相時雙頰抹了黃白色的粉末，這在緬甸稱為「特納卡」，係黃香楝樹和水磨成的粉霜，有驅蟲、防曬的功效。緬甸人不分男女老幼，都會在臉上擦特納卡，有的還會費心繪製圖案。

從邊境歸來的華人三妹，臉上塗著特納卡，掩飾身分，以求平安的意圖明顯。

至於，怎麼呈現埋在土裡很久而破爛的安老衣？對於沒有專責的美術道具人員的團隊來說，有點困難。後來，我和興洪找來一件衣裳，先用強酸腐化，再用釘鎚去撕裂它，就把原先完好的衣服，變成了僅剩破布的安老衣。

最後，男主角載客用的摩托車，就借用興洪家在九〇年代購買，從中國進口的打檔車。

所有道具齊備，但我看著擔任女主角的可熙，一頭長髮顯得溫柔婉約，不太符合劇中主

一 選角過程

接著是選角，我原屬意邀請《歸來的人》裡演出與洪母親的老婦人，擔綱飾演三妹的母親，不巧她生病了。後來，我到二姊夫家找了幾位鄰居試鏡作為備案，但始終覺得有所欠缺。幾經波折，最後老婦人才同意抱病演出。

另外，我也找來之前也參與過演出，在興洪家榨油廠工作的一位老人，擔任主持三妹爺爺葬禮的村長，為此老人很高興。

除了女主角吳可熙，在我電影中的「演員」全是素人，這些人的生命歷練全寫在臉上，爬滿皺紋、滄桑的臉，是渾然天成的戲。所以，每次選角不必花費太多心思，因為他們不需要演，就連台詞也不需要死記，他們只需要如實地把平日生活在鏡頭前做一遍，就能讓人感受到滿滿的生命力。

角剛毅的性格。為呈現三妹乾淨俐落的樣貌，我帶可熙到城裡年輕人常去的理髮廳，剪去顯得她時髦現代的長髮，呈現清湯掛麵的平民造型。

這一天，我們從早上六點鐘開始安排服裝、道具，到下午一點全部搞定。

王興洪家裡榨油廠的老人，客串飾演村長一角。

他們每一個人的人生，都比電影更具戲劇性在我身邊上演，縱然每次聽到他們的故事，我心中總有許多感觸與悲傷，但我選擇以客觀的方式呈現，雖然我的電影裡，所流露出的情感不會這麼飽滿，但我想，這才是真實。

因為，當你接受了命運，接受了這一切，再怎麼戲劇化的人生，不過就是每天都在過的尋常生活而已。

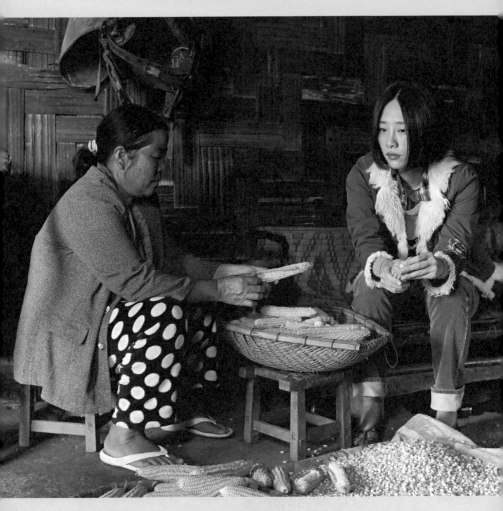

飾演三妹母親的婦人（右），是我二姊夫的遠房親戚。

聚。離。冰毒
趙德胤的電影人生紀事

4

直到現在，緬甸男人們不分長幼幾乎都有幾件軍綠色的衣服，
迷彩服更是受歡迎，這些服飾代表著軍隊與權力，
那是一種保護色、一種膜拜的象徵，也是心底最深層的恐懼。
尋常小民，見到軍人會發抖是正常的，
因為他們可以隨意沒收你的財物，
甚至不用說明理由就奪走你的性命。

威權與反抗

從緬甸到台灣，飛行距離約二千七百八十二公里，航程四個多小時。我到台灣所經歷的，不只是地理上的距離，還有跨時空與跨文化的種種震撼。

我是在一九九八年時來到台灣，兩年後的兩千年總統大選，台灣歷經有史以來首次政黨輪替；舊時代一黨獨大的威權逐漸褪色，邁向民主開放的政局，對比起我的成長經驗，是全然不同的體會。

直到現在，緬甸的軍力部署在國際間仍屬前茅，政府仍為軍隊所掌控。

一九八八年時，我六歲。當年緬甸經濟大崩盤，幣值暴貶，路邊水溝丟滿了鈔票也沒人撿；民間對於軍政府長期以來的政治迫害，與經濟不振發起抗議示威活動，引發軍隊血腥鎮壓。同年翁山蘇姬從英國返鄉探望生病的母親，醞釀反叛的人民找上了她，請她擔任反

98

軍政府領袖。

一九九〇年，緬甸舉辦了一次大選，由翁山蘇姬領導的政黨全國民主聯盟（NLD），獲得近六成票數，卻遭到軍政府巧立名目宣告當選無效，翁山蘇姬本人更在日後遭到軟禁。

這樣的結果讓緬甸人民意識到，將不滿訴諸輿論，或者挺身投票，對於改變政局根本無效，只能尋求檯面下的方法生存。苟活求生的方法無他，就是拿錢消災，賄絡官員求取平安，甚至在夜裡遇到趁火打劫的官兵或警察，也只敢背地裡咒罵，表面上還是忍氣吞聲，任其強取豪奪。

◯ 在威權下求生

直到現在，緬甸男人們不分長幼幾乎都有幾件軍綠色的衣服，迷彩服更是受歡迎，這些服飾代表著軍隊與權力，那是一種保護色、一種膜拜的象徵，也是心底最深層的恐懼。尋常小民，見到軍人會發抖是正常的，因為他們可以隨意沒收你的財物，甚至不用說明理由就奪走你的性命。

小時候村裡常因戰爭實施宵禁，軍人恣意進出民宅，藉機搜刮財物的情節司空見慣。我

們家掛在門口的唯一一面鏡子，就被查訪的軍人隨手帶走：不懷好意的軍人，用手電筒將燈光來回照射在姊姊們身上，大家都明白這些無禮舉動的背後，意味著什麼邪念。

在威權下求生，人與人之間的關係很微妙。

以地方治理來說，臘戌每個分區下都設有數個組，每一位「組長」負責管理數百到上千戶人家，有點像是台灣地方上的里長。只不過，臘戌的組長不是為民服務，而是身兼軍方、警察的線民，招募民工幫軍人做事。例如營區環境髒亂，組長就負責找民工來除草、打掃，軍方有建築需求，組長就找民工幫軍方砌佛塔基座。

幫軍方做工是沒有薪酬的，而且不允許缺席。富有人家往往花錢了事，請組長另外找人代役，像我家一般的窮人，就可以向組長爭取去代替有錢人做工，賺取微薄的代役費。小時候，我們兄弟姊妹曾經多次去軍營做工，還記得有次幫忙挖地基，從上午五點做到下午五點，天都黑了才得以返家，回家後全身痠痛。

不過，水能載舟，亦能覆舟。組長深諳每戶人家的狀況，和他關係好有代役費外快可賺，但如果關係不好，就有苦頭吃了。

我們家有一門遠房親戚，本住在偏僻的深山裡，後來賣掉土地搬進了城，短短兩個月內竟然蓋了兩棟樓房，後來甚至還斥資在地方上捐修一條道路，為此軍方還派員向他們握手致意。

與軍警交手

這一次回鄉拍片，我們也遇到了當地的告密者，打電話向軍警舉報。

有一年，我家靠著大姊在泰國打工多年積攢的辛苦錢，在河邊買了塊地準備蓋房子。那戶遠親後來在我家那塊地的旁邊，地勢較低處也買了一塊地，為怕雨水往低處淹了他家的地，竟然派工把我家的地給挖掉了。

家人找上組長討公道，沒想到，組長收了對方好處，表面上展現公正的姿態，實際上透過各種理由硬是讓我家吃虧認栽。當時，年幼的我就忍不住懷疑，大人們常說海外華人最團結，但實際上，人的尊卑端視所擁有的財富與權力。

我從小就覺得，組長人前人後有著兩張面目，靠著在軍民之間鑽營圖利自己。後來，和我家有土地糾紛的遠親，也被組長舉報在深山開設製毒廠，結果兒子被判刑八十年，父親不久後中風倒地，家運衰敗，名下的兩棟樓變成了警察局宿舍，和走私摩托車的倉儲中心。

那位組長到現在依然扮演著「告密者」的角色，每次我回鄉拍片，還是看到他四處巡邏、窺探，伺機向軍警告密。

《冰毒》劇組在臘戍車站餐廳樓頂上的工作照。

不論是《安老衣》短片，或是之後發展成《冰毒》長片，主角三妹下車的那一場戲都是重點，由於第一次在車站拍攝的畫面不足，劇組在臘戌的第七天，我們決定再去車站一趟，進行第二次補拍。

那天要拍攝的主要場景，包括女主角三妹下車，幾幕工人們鬧哄哄擠上車的畫面，還有男主角阿洪攬客，帶著三妹到車站口上車。我們租了車站對街一棟三層樓餐館的頂樓，把攝影機架上三樓制高點，再利用長鏡頭捕捉演員的演出。

這樣的作業模式潛藏許多風險，首先是緬甸的軍人、警察擅長找人麻煩，羅織罪名以便索賄；再者車站口設置軍警管理站，狀似尋常的各路旅客中，其實埋伏了便衣警察、毒販、流氓，從境外混入的偷渡客等，不知道甚麼時候會有線人舉報。

一開拍，不知怎麼的，兩名演員總被熙攘的車流淹沒，只好不斷重來。不久後，愈來愈多旅客與車俠朝劇組所在的制高點指指點點，我心裡暗叫不妙，果然沒多久警察就來了。

餐廳老闆娘神色惶恐地要我們下樓，男女主角也都被召回來。我和興洪一起到警局，兩人心領神會，待會見機行事。

我先轉身向前來盤查的警察解釋，劇組是台灣來的外國媒體，獲邀到緬甸拍攝一些旅遊專題，而我和興洪是地陪。接著，整團劇組被「請」到了警局，進到警局之後，我直接詢問局長室在哪，經指示便直接往三樓走去。一進門，還沒稱呼對方官銜，我按佛教習俗，

恭敬地喚了聲「叔叔」，然後俐落地把名片遞上。

這位局長目光炯炯，細細打量著我的名片，不時以銳利的眼光直視我。

靜默中，兩人數次對望。我力求鎮靜，心裡邊想著，要不要打電話給仰光的軍方高層求援。可能對方見我神色冷靜，鬆口詢問拍片需要多久時間，我答覆大約就兩、三個小時，還請他幫忙出借警察局高處供拍攝，另派警察指揮車站工人充當臨時演員。

沒想到，局長居然答應了！獲得局長許可之後，原先氣焰兇狠的警察跟著和顏悅色起來，興洪在一旁請他們抽台灣菸，我也說晚上請吃飯以表達謝意。

再次回到車站現場，啓動拍攝工作，一個多小時後收工，我準備了三萬元緬元的紅包請局長秘書代為宴客，原以為就此安全過關，但此時警局門口開來一輛車，下來了兩個人，夾著槍，不懷好意地說他們隸屬某個安全委員會，接獲密報前來查看。

此時的情勢就好像在沙漠中，你才躲過一群土狼，又飛來了一群禿鷹。

在這種情況下，除沉著冷靜之外，我必須想辦法展現「實力」，告訴對方，我們不是好惹的！我的態度稍微強勢了些，把剛剛在警局理的解釋說詞再講一遍，同時不帶好口氣地詢問來人隸屬哪一個單位，要執行製片抄下對方的名字和電話，對方見我並不懼怕，似乎背後有人撐腰，問了些例行問題之後，這兩人也就先驅車離開了。

正當大家鬆了一口氣，慶幸總算是全身而退，回到我家稍做休息之時，一名夥伴支支吾

104

實際混入摩托車車伕裡的男主角王興洪。

吾地坦承，不小心把一個收音用的無線電接收器遺落在警局。

才經歷一番緊張的局面，這麼敏感的器材卻漏失在警局，恐怕容易引來麻煩，說不定劇組會被誤認為是做情報工作，那事情就很難收拾了。

我讓劇組人員待在家，自己一個人騎上摩托車就往警局去，硬著頭皮也要把器材拿回來。在警局門口我深吸了一口氣，一進門我刻意神色自若，先問候了局長在不在，接著就馬上吆喝警員幫忙尋找外國人掉了的隨身聽器材。沒多久，有人找到了，但他們也察覺到這器材好像沒我說的那麼「單純」，我含糊其辭後迅速抽身離開。

回到家，已是下午三點多，我非常疲累，彷彿經過了幾回合的激烈戰鬥。

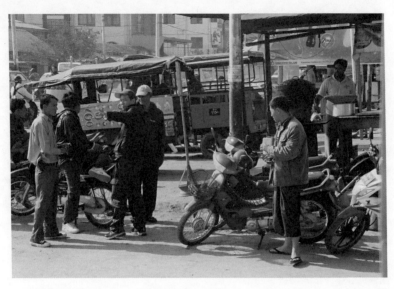

車站拍攝，導演趙德胤（左三）正在指導背景演員。

面對劇組人員的詢問，我只推說「一切沒事」，但我知道，這次可以全身而退是老天爺幫忙，否則一旦有軍警涉入，影片被沒收事小，重則整組人員可能因此被送進監獄。

歷險歸來的我，想起十六歲時，我自己一個人到仰光機場搭機來台，緊張到冷汗直流的情景。因為只要軍方看你不順眼，就可以不管三七二十一、以任何雞毛蒜皮的理由刁難你，很多考上台灣學校的人，就因為這樣在機場被扣留，從此以後就一輩子都沒機會來台灣了。

想著想著，外頭天色漸暗，那種在童年宵禁時期，漆黑惡夜裡，全家人在睡夢中猛然被手電筒強光掃射的驚慌失措和恐懼感，才漸漸退去。

106

Day4

回到電影

因為大公家要舉行婚禮，劇組只能將拍攝工作暫停一整天，我決定帶著全員參加這場婚禮，把它當成一場即興創作，體驗情況無法事先控制的緬甸拍片環境。

婚禮當天，劇組趕在清晨六點半就抵達山上的大公家，攝影、收音等技術人員各自張羅著器材，男主角興洪扮演新娘的哥哥，跟著大公行動，女主角可熙假扮新娘的阿姨，混入親友中隨機應變。

正廳牆上貼了拍片用的紅紙對聯，這是整間屋子裡唯一看來帶點喜氣的佈置，就連宴客用的餐桌也是向隔壁鄰里商借的，說是婚禮，但現場總透露出一股淒涼感。我們從清晨等到日正當中，始終不見成親的隊伍出現。下午兩點多，男方才開著拖拉機出現。

這一場不被祝福的婚禮，在雙方親友七嘴八舌的爭論與哭鬧中揭開序幕，經過一番談判交涉，確定聘金數目之後，鬧私奔的小情侶才姍姍來遲，一進門就先雙膝跪地。

原本以為新娘的母親會如預期，衝上前去賞幾個耳光，沒想到母女相擁而泣，眾人的吵雜聲，頓時陷入沉沉的靜默。

新娘母親邊流淚，邊數算著苦心栽培女兒全是枉然，稚氣未脫的新娘穿著過大、不合身的粉紅色風衣，臉上也沒喜氣。在哭哭啼啼當中，結婚儀式也就這麼過了。

整個劇組隨著這場「搶親記」瞎忙到下午四點收工，一整天除了陪著吃了點喜宴菜，幾乎沒有進食。回到家，大夥全累癱了。

這天的拍攝，如我預期，在此行的電影中完全派不上用場。

Day 4 正式開拍

經過前一日在婚禮上的折騰，隔天劇組終於到臘戌車站，正式開拍《安老衣》。

有別於正規電影，事先申請場地，在計劃性的環境控制，與充分臨時演員與安全人力下進行拍攝；我採用的方法，是直接讓男女演員進入真實的車站演出，讓虛擬人物融合現實環境，產生寫實的故事。

為掩人耳目，我們租來一輛載運器材的箱型車與兩輛摩托車，分批前往車站對街的三樓餐館，以拍攝旅遊節目為由商借陽台，再利用長鏡頭拍攝。由於演員與劇組相距甚遠，我把收音器材放在男主角興洪身上，讓他帶著手機，接聽我打電話下的指令，再由他轉達給女主角可熙。

108

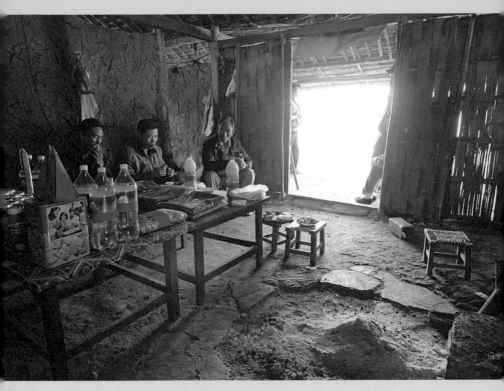

孫女被搶親之後，無奈舉行婚禮的現場情況。攝於大公家。

婚禮之後，簡單的宴客。

正式開拍時工作狀況。

這種類似實境秀的拍攝方式，對男女主角來說是一大考驗。興洪和可熙分頭混入人群，興洪設法和群聚的摩托車伕打成一片，可熙則要找到空車，先想辦法上車，再像個旅人般下車。

原訂早晨七點，該是公車匯集到站的尖峰時間，劇組可捕捉到人聲雜沓的繁忙景象。這一天，不知道為什麼，過了表定時間卻遲遲不見任何一輛車的影子。到七點四十分時，終於來了輛空車，可熙見機不可失，即使沒有辦法直接聯繫我，但她以不著痕跡的肢體動作，提示拍攝。只可惜另一頭的興洪，正忘情地跟車伕們踢毽，邊和賣檳榔的小販閒聊，完全沒察覺到車子進站，也沒有聽到我打去的電話鈴聲。

第一回合拍攝，NG。

為避免同樣的情形再發生，我帶著收音用的

開拍當天清晨的車站。

隱藏式麥克風下樓，也混入摩托車伏中，貼近演員，預備隨時下指令。但萬事齊備，只欠東風，等到九點鐘，仍不見下一班車出現。心急的攝影師跑了下來，他建議與其空等，不如趁著光線好，先拍其他場景，之後再折返車站拍攝，但我堅持留下。

我向劇組人員解釋說，在無法事先控制的拍片環境下，與其貿然變換場景，不如利用等待的時間熟悉這個環境，才不會總是慌慌張張，拍不出好東西。其實，我沒說出口的顧慮是，劇組一行人匆匆來去，容易引人注意，招來不必要的麻煩。

所幸，九點五十分車子開始陸續進站，原來是郊外進行緝毒檢查，所有車輛被一一攔檢，使得車班大誤點，消息靈通的出租車伏也開到郊外攔客，才使得車站出現異常的冷清。

一 有驚無險的車拍

下午四點半，我們再次回到車站，進行車拍。場景是摩托車伕阿洪，載著三妹從車站回到山上的女主角家。

正規的車拍，會採用專業的板車與設備，也會安排特技演員擔任主角替身。但我們這個劇組，就只有攝影機腳架和一台中古箱型車可用，工作人員利用棉被、紙板、和膠帶，把腳架綁在後車門，就完成了攝影所需要的裝備。

至於打光，善於應變的攝影師，前一天拍攝婚禮時就先砍了竹子再貼上錫箔紙，做成打光用的反光板。他把錫箔紙貼在男主角的背上，巧妙地解決了後座女主角臉部打光的難題。

不一會兒，原本一班車都沒有的冷清車站，擠進比平常更多的車輛與人潮。趁著人車雜沓，我們抓緊機會開拍；女主角可熙重覆地上車、下車，男主角不斷衝著女主角問她要不要搭車，連續拍了好幾回，每一回多少帶點缺失，直到下午一點，光線不夠好了，劇組才停止拍攝。

到達緬甸的第五天，也是我們進行拍攝的第四個工作天。我們終於拍到真正需要的素材，所有人疑懼擺盪的心，也才稍稍穩定下來。

112

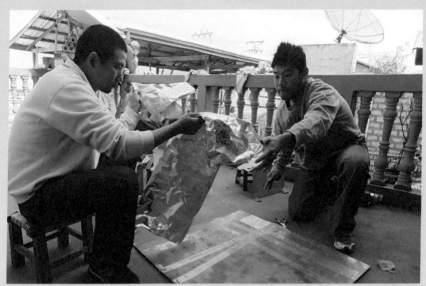

車拍前的打光器材製作，一切就
地取材，男主角背上的白紙也能
當成反光板。

正式進行車拍，我坐在副駕駛座指揮司機與攝影，第一趟的拍攝還算可以，但為求保險，我決定再拍第二回。不過，這一次幫忙開車的年輕駕駛，走了一條人車擁塞的單行道，當我察覺不對，已經來不及躲開警方設下的檢查哨。

由於劇組的箱型車上架設了攝影機，行車時又刻意與主角騎乘的摩托車並排，兩位主角又沒有戴安全帽，在外人看來十足詭異。

檢查哨約有六名警察，一名長官帶隊。指揮著把我們攔下盤查，同時吆人準備扣留摩托車。我不知哪來的勇氣，急忙跳下車，衝著警官就遞上名片，在他還沒看清名片時，趕緊說明劇組是當地電視台的拍攝團隊，要對方給個方便；同時一手按上他的肩膀，把臉湊近名牌，唸出他的名字作勢記下。

這名警官一時被我突如其來的無禮動作嚇住，忙不迭讓開，還指揮屬下幫忙開道。我隨即上車，劇組車隊趕緊駛離現場，事後，我才發現自己心跳加速。

事實上在緬甸，那位遭冒犯的警官階級是少校，轄下少說兩三百人，一般人根本沒膽靠近，或許是因為我一時的莽撞超乎常理，反而讓對方誤以為我的身分背景大有來頭，才僥倖度過這場有驚無險的危機，也再次印證，在強欺弱的社會裡，就如同鬥獸棋一樣，象吃獅、獅吃虎、虎吃豹、豹吃狼，一層一層、層層壓制。

劇組晚上去收發 e-mail 的網吧。

順利從檢查哨脫身時天色已暗，我們只得收工。當晚劇組到城裡的網吧，希望與親友取得聯繫，這是劇組來到緬甸以來，第一次有機會回到「文明世界」。

只不過，面對龜速的網路，我們枯坐了整整兩個小時，Gmail 還是開不了。

當晚，每個人死盯著螢幕上「載入中⋯⋯」的網頁，滿心期盼著，下一秒就可以開啟下一頁，但就如同現在的緬甸政府一樣，明明昭告天下，要揮別威權專制，邁向民主開放，卻始終沒能真正的跨出那一步。

人們對於現況無力改變，只能懷抱著希望等待未來，但面對看似毫無進展的現狀，只能在等待中漸漸地心焦、心寒。

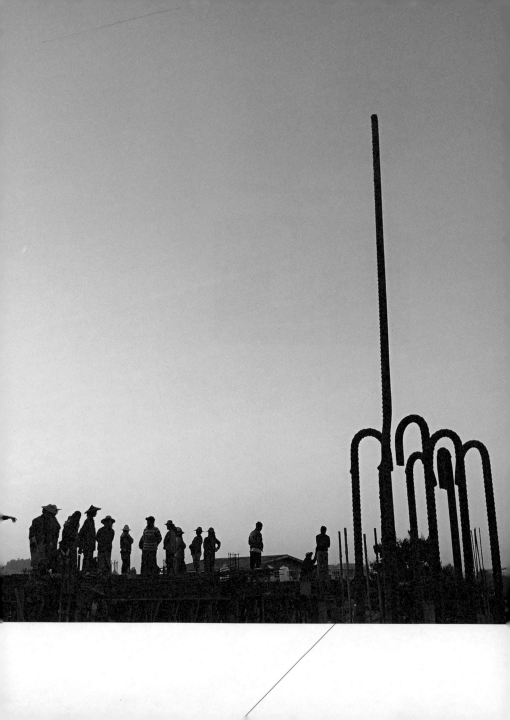

這十年來，緬甸的經濟發展，改變了人們的價值觀。

在臘戌的雲南人，對於「找工作」的説法很有意思。

較為貧苦的勞力階層，他們會説「找活路」，

望文生義，意思是説找到工作才活得下去；

有點本錢的小資階級，則説「找路子」，

意思是已經有工作了，還得多找幾條門路，使生活更好。

發展
與
改變

電影中，男主角阿洪騎著摩托車，載著女主角三妹趕回家送安老衣，愈騎往山裡，路況愈差，四周盡是黃禿禿的野地，彌漫著濃濃的蕭瑟。

現實裡，這片在山林裡黃禿禿的野地，其實是為了興建一座砂石場，挖掉原來的樹木與耕地所致。

砂石場，代表的是緬甸的「都市化」與「現代化」。

一九九六年，我十四歲。當時執政的欽紐將軍宣布，緬甸要開放觀光和民主自由化，尤其要大力推動經濟改革，政府把那一年訂為「緬甸觀光年」。

「Visit Myanmar year 1996」，醒目的海報標語四處可見，男女老少對這句口號琅琅上口，彷彿以觀光帶動經濟的美夢，馬上就要成真。可惜最後，眾所期待的大批觀光客沒有出現，

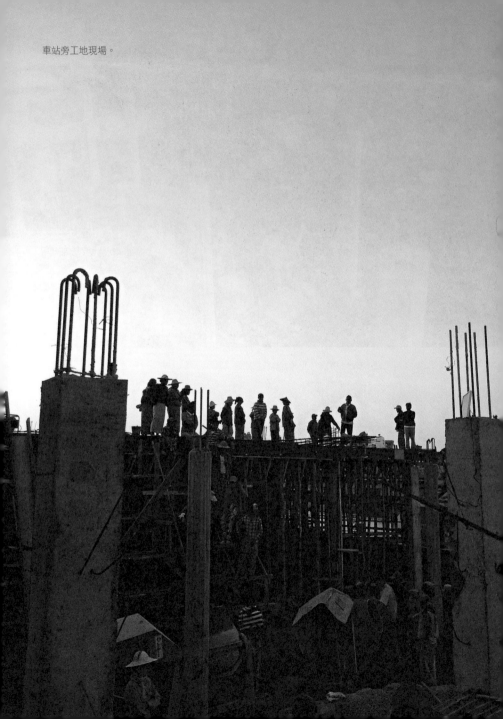

車站旁工地現場。

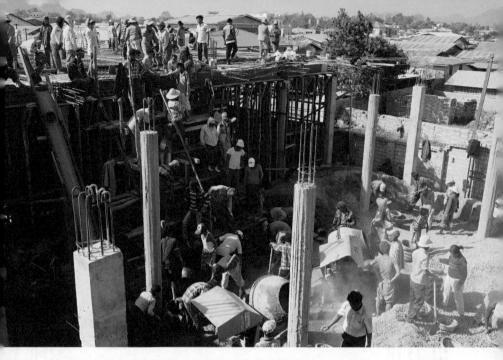

即使緬甸宣稱已邁向發展中國家，但是建築工程還是以最原始的人力方式進行。

緬甸觀光年最火熱的，恐怕就屬那句誘人的政策口號了。

若說這項政策完全失敗，倒也不公平。當時緬甸的觀光確實有些加溫，好奇的外國人想到這長久封閉的國家一探究竟，像是仰光這樣的大城市，也出現了幾家星級大飯店，嗅到商機的外資也開始對這塊處女地產生興趣。

只不過，緬甸的基礎建設實在太差，於是政府開始向外國借貸，在國內大興土木。

看似蓬勃的發展中，其實存在著可笑的荒謬之處。

緬甸政府基於保護主義，包括橋梁、道路等基礎設施都不開放

國際標，仍由原有政商團體包攬工程，許多建設也欠缺周全考量，僅就短期著眼。例如現在仰光常塞車，就是因為一條公路車流擁塞，緬甸政府就天真地在道路上方再加蓋一條高架道路，但高架道路與原有公路卻是共用一個出入口，反而讓塞車問題更加惡化。

直到現在，緬甸的工程建設仍十分原始。

此次拍攝過程中，某天早晨，我被屋外嘈雜的聲響吸引，出門一看，才知道是附近工地正在施工。說來奇怪，平常工地只有兩、三個工人，這一天卻突然冒出兩百多個臨時工，他們一個挨著一個，排出兩列長隊，正以人力接龍的方式搬運磚塊與建材。

這種數千年前，埃及人建造金字塔時的「純人工」搬運，不僅是緬甸蓋房子的普遍工法，就連國家級的高速公路也是這樣徒手建造而成的。

因應都市化與現代化建設的需要，山裡面常莫名其妙冒出新的砂石場，這些砂石場侵蝕了可耕地，再加上進口貨物競爭、大盤商趁隙殺價，使得本地農產品價格崩盤，而都市化和現代化所帶來的商機，也不一定能分配到升斗小民身上。

許多到過緬甸觀光的朋友，會跟我說，緬甸沒有想像中的落後與貧窮；其實他們並不知道，即使在仰光的高級酒店裡，可以吃到一個人要價三萬緬元（約折合新台幣一千元）的宴客菜，但走出酒店大門外不遠的街邊，一般庶民可負擔的僅是一餐兩百元緬元的小吃，嚴重的貧富不均，逼得農民下山，到城市裡討生活。但是離開了山林，農家子弟欠缺一

技之長，又無資本可做生意，而城市裡除了服務業，其實也沒甚麼工作機會，於是鄉村青年到城裡，如果不是出賣勞力當車伕、建築工人，就是冒險前往邊境的玉礦場挖礦。

這或許也是緬甸政府不採用科技化設備，反而徵用大量人力做粗工的原因，唯有如此，才能讓那些從鄉村擠到城市裡討生活的人們，有一個生存的空間。

◇ 從借錢度日，到經濟開放

即使到現在，緬甸多數人仍處於貧窮狀態，雖不致餓死，卻得靠借貸才能過日子。借錢過日子，也是我成長過程中的家常便飯。

雖然父親自學醫術，但是幫人看病賺不了多少錢，所以母親平時為人幫傭以外，還兼做小吃生意，平時在市場裡擺攤賣粑粑絲，逢年過節就會販售應景的米花（就像是台灣的爆米香）。米香的工序繁複，一百公斤的米能做出二十大袋的米花，過年前我們家得做出四百大袋的米花，才能賺到一筆年節與年後開學所需的費用。

每年辛苦賣完米香後，我總在過年時吵著要買一雙七百元（折合新台幣約為九十元）、很可能是仿冒 Converse 的帆布鞋，但是從來沒能如願。母親買給我的，永遠是一雙最普通、

黑白灰三色的布鞋。

這款沒牌子的鞋上印有英國國旗，至今我對長得有點像中華民國國旗的緬甸聯邦國旗沒

甚麼記憶，但對同樣是紅白藍三色組成的英國米字旗倒是印象深刻。（編按：一九八至

二〇一〇年的緬甸聯邦國旗，與青天白日滿地紅的中華民國國旗，樣式有些雷同，直到緬

甸政府在二〇〇八年通過《緬甸聯邦共和國憲法》之後，於二〇一〇年正式修改國旗樣式

為黃綠紅三色，加上一顆白色五角星。）

儘管雙親努力掙錢，但家中食指浩繁，我們從小到大還是常找親友借錢。

其實，我心裡對「借錢」這檔事總覺得羞愧，因為小時候跟著爸媽到鄰居親友家拜訪，

他們心裡雖想著借錢，但怯於啓齒，大人之間總是寒暄問候許久，耗費大半天試探對方家

裡的狀況，才決定該怎麼開口。

最常發生的情況是，早上出門，花了整天一家家奔走，最後還是沒能借到錢，因為大家

的經濟狀況都好不到哪去。

就如同電影裡，阿洪父親帶著他，去向親友借錢買摩托車，明明雙方都知道彼此的意圖，

卻還是要兜上一大圈話家常。其實，以華人好面子的程度來看，借錢，借的都是救命錢。

所以母親從小就跟我們說，「如果借人錢，就別想著對方能還，因為要拉下臉來借錢，這

人肯定是生活困難，真的過不下去了。」但是在我們那兒，親友之間金錢借來借去，稀鬆

平常，可見大家常常過不下去。

家境情況好一些，不必拉下臉來借貸的華人家庭，就像是執行製片興洪他家，大多是靠著邊境走私，做做小生意。

由於緬甸四周接鄰孟加拉、印度、中國、寮國、泰國，長久以來邊境走私貿易相當頻繁，抓不勝抓，戍守的海關多半睜隻眼、閉隻眼，拿點小錢也就不追究了。

我們華人統稱這類的走私行業為「做中國貨」，因為來源和貨品進出的大宗，以中國為主。走私貨種類相當多，小至民生用品，大至盜採的緬甸柚木都有。一般人初次聽聞，可能覺得驚訝，「柚木」這麼顯眼的貨品，該怎麼走私？其實，這也和緬甸的威權、專制有關。

在緬甸，軍政府官員及其親族持有的車牌，可以免受海關檢查，不少做走私生意的人，都是想盡辦法向軍官買特殊車牌，方便運送貨品。所以緬甸有兩種車牌，一種是透過合法管道，連同購買稅、燃料稅等繳稅後取得，但稅率從百分之五百，到百分之二千都有，最高曾經有一台售價一百萬元的車，課稅後的總價高達一億多元！另一種不上稅的特殊車牌，就是花錢向軍委會官員買來的，後來還演變出一個專門代辦軍方特殊車牌的機構。

二○○四年時，緬甸軍政府發生政變，欽紐將軍被迫辭去總理職務，還被軟禁了起來，強硬派的最高領袖丹瑞，另任命梭溫為總理。新任者下令剷除舊勢力，其中包括對購買軍方特殊車牌的人判刑。

原本，在緬甸被視為奢侈品的汽車，一時間滿街都是，沒有人敢承認自己是車主，而這些被棄置的車子，隨後就被新政府全數沒收。

興洪家的小貨車也在那次事件中被沒收了，這麼一來，中國貨做不成，只好改做小生意。

但沒多久，新政府又開徵進口稅，就連小生意也不好做，最後是靠著已婚的姊姊出資幫忙，買了設備，開設榨油廠，才有較穩定的收入。

興洪家的變化，也是緬甸近十年經濟轉型的縮影。

他家的榨油廠，代表緬甸開始出現個體戶，可以擁有自己的家庭小工業，這已經是緬甸經濟的大躍進。

我的一位國中同學，是緬甸經濟轉型下的受益者。原本她家裡經營的雜貨店，都從泰國與中國進貨；泰國貨的成本高，售價也高，買得起的人不多，而中國貨的成本和價格低，但品質不佳，銷路也不太好。

長期以來，雜貨店的營業額並不高。

經濟轉型之後，民間消費變得較為活絡，臘戌也興建了開通到瓦城的道路，經濟型態也從以附近居民為主的純內需市場，變成南來北往的貿易流通市場。於是，她把以前滯銷的存貨全拿出來賣，小至一塊錢的小東西，大至五百萬元的摩托車，竟然也都銷了出去，生意好了很多。

現在，臘戌除了蔬菜、水果和人以外，一切都來自中國大陸。包括自行車、鍋子、手機、DVD播放機、人字拖，甚至是緬甸紗龍，也是中國製造的，邊境城市的經貿活動，對於中國大陸的依存度也愈來愈高。

◯ 從找「活路」，到找「路子」

這十年來，緬甸的經濟發展，改變了人們的價值觀。

在臘戌的雲南人，對於「找工作」的說法很有意思。較為貧苦的勞力階層，他們會說「找活路」，望文生義，意思是說找到工作才活得下去；有點本錢的小資階級，則說「找路子」，意思是已經有工作了，還得多找幾條門路，使生活更好。

一些做生意朋友說，「只要路子多，財富就會像水龍頭一樣，打開後源源不絕。水龍頭的水源，還不能只有一處，得要四處鑽營。」鑽營，本來在中文裡，不是一個好的形容詞。

但現在，人人都想鑽出一條致富的路子。

在鼓吹經濟發展的風氣下，愈來愈多純樸安逸的緬甸人，被追求財富的渴望誘發，圖求富貴的違法案例也就多了起來，富人被家族裡的親友綁票、劫殺等情事更是逐年增加。

126

翁山蘇姬是緬甸人民心目中的精神領袖。

我從小就感嘆家裡為什麼這麼窮，又這麼苦？但爸媽沒有其他人的膽量，敢涉險賭一把。只要牽涉到道德與法紀，他們寧可餓肚子也從不嘗試。

老實說，我無法評斷他們這樣看似正義的抉擇對不對，畢竟在如此惡劣的條件下，僅靠安分守己有時候很難存活，因為沒有錢就沒有尊嚴，而沒有尊嚴的人，可能過著比動物還不如的生活。

表面上看來，緬甸的經濟發展了，其實仍有很大的進步空間。主要原因是，緬甸並沒有發展自己的工業，所謂的做生意，大多根基於買空賣空的貿易流通業，為了「賺快錢」，

常常是哪種生意可以快速獲利，大家就一窩蜂去做。

例如，從A地進口摩托車來賣成本低，可以賺比較多，就大量進口；一段時間後，又發現B地採購摩托車的成本更低，商人又馬上一窩蜂跟進，如此壓低成本、削價競爭，從不問商品的品質或安全性。

緬甸迎向資本市場所出現的種種問題，和其他開發中或已開發國家經歷過的一樣，建設與破壞同時並存；權貴者首先受惠，而底層的人們原本就貧窮，現在又更欠缺足夠的資源與資本，面對當前的衝擊和挑戰。緬甸的發展，正處於一個轉型中的尷尬階段。

如果像大多數人所預計的，二○一五年選舉後，翁山蘇姬領導的全國民主聯盟（NLD）將可能成為下屆選舉的多數黨（依據緬甸政府規定，翁山蘇姬因其夫婿及兒子為外國國籍，故不得參選總統），經濟政策可能又有新的變化。

不過，無論政策如何改變，現實生活如同硬幣的兩面，一面承載著緬甸人對於國家改變懷抱的期待，以及對於未來編織的美好憧憬；但另一面，則是伴隨著經濟發展而來，逐漸遭貪婪矇蔽的醜惡人心。

Day 5

一 重頭戲

早上七點多，劇組接續前一天未完成的車拍，再次從車站前往大公家，預備拍攝《安老衣》中爺爺死亡的重頭戲。這一天要拍攝的主場景，就是三妹返家，給爺爺披上安老衣，之後老人家才放心闔眼。

抵達大公家時，老人家和媳婦正為了讓不讓新婚孫女回娘家，意見不合又吵了起來，強褓中的小孫兒被嚇得哇哇大哭，完全不符合劇本裡所設定，家中有長者將死去的肅穆氛圍。

我看眼下這場家庭失和的真實戲碼，一時半刻無法解決，決定另找一個合適的主場景。

正巧附近有個家境還不錯的農家，因為兒子到中國打工存了錢，給家裡購置了新房子，舊房子就空了下來。

這間屋子比大公家簡陋的茅草屋條件要好，土造屋裡有客廳，配著鐵皮屋頂，門前有口水井，前庭外還設有籬笆，挺適合戲中女主角三妹的哥哥在台灣打工，多少挹注了家裡經濟的故事背景。

一 敬天地、畏神靈

華人拍電影都有些習俗，例如開拍儀式多會準備香案，敬拜天地神鬼以祈求順遂。我拍電影時也不例外，根植小乘佛教的信仰，我除了循業界慣例，在一張大紅紙上寫明該部電影的介紹與細節，還會唸出一套祝禱詞，大概的意思是：敬天地十面八方天地人神鬼，賜

劇組也按當地習俗，準備了一份紅包作禮致送大公家。

這一套牌位雖是劇組準備的，但經過大公孫女結婚時眾人頂禮膜拜，假道具已成了真牌位，隨意取下恐怕有所冒犯。於是就在村中長輩的主事下，由我做代表向牌位行禮跪拜，誠懇地向天地神靈說明緣由，祈求諒解，最後才恭恭敬敬地將牌位取下，移至拍片現場重新張貼。

不過，因為這是個空屋，室內毫無擺設，我們只得再次到四周鄰家，張羅些簡易的家具。接下來又遇到另一個難題，原先準備的祖宗牌位，幾兩天婚禮時已安置在大公家，一時間也無法再請人寫新的對聯。為了搶時間拍攝，我只好硬著頭皮跟大公商量，把祖宗牌位拿下來重做佈置。

130

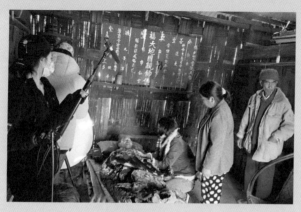

《冰毒》裡三妹祖父去世時的拍攝場景。

給所有人勇氣與智慧，可以面對所有的困難與問題，並且誠心希望萬物生靈能夠認可我們，幫助我們。

每次開拍儀式，我都會大聲把祝禱詞朗誦出來，讓所有人都聽到。因為一部電影的成功與否，仰賴的是整個團隊的努力，眾人的慈悲與智慧，絕不是單靠幾個人、單憑運氣就可以成事。我把這些祝願視為一種能量，激勵自己，也希望可以讓工作夥伴得到支持的力量。

我深信，敬天畏地不是因為人心的恐懼，而是一種由衷的尊敬；敬仰世間所有存在的有形、無形的真善美，祈願人的努力與智慧可以克服挫折。如果人是基於良善去做事，自然可以得到所有生靈的認同。如果拍電影不順利，或者結果失敗了，那表示神佛不贊成，我們必須更謙卑地接受。

完成敬拜儀式後，劇組移轉到新場地，把祖宗牌位安放好，請演員就位。扮演三妹爺爺的大公，躺到大

一 大公的囑咐

這場戲的情節是流離異鄉的老人，至死仍心心念念，希望魂魄落葉歸根，回到魂牽夢縈的故鄉──黃草壩。

整場戲拍得十分順利，演員的表現自然到位，不矯情卻充分使人感染濃郁的生死離情。

即使關掉了攝影機鏡頭，所有人還是沉浸在爺爺死亡的悲傷中，眼眶泛淚，久久無法自己。

拍攝過程中，我也勾起父親過世時的回憶，心情激動不已，靠著理智，終究沒讓眼淚滑落。

不知是否受到情境感染，躺在床上的大公竟幽幽地說：「如果我能真的就此死去，那也很好。」聽著大公平淡的語氣，看著他臉上風霜的皺紋，我感慨著這位長者生活裡的波折：兒子吸毒、和媳婦不和、長孫女跟著別人私奔，所有人生該有的指望幾乎成空，他沒有了盼望，才失去生存的意志。

事後，女主角可熙告訴我，當時她看著大公，透過他了無生趣的空洞眼神，彷彿真的見

廳前的床板上，屋內火盆燒起紙錢，香煙裊繞。隨即屋內的氣氛就滿溢了親人臨終前的憂傷與蕭穆。

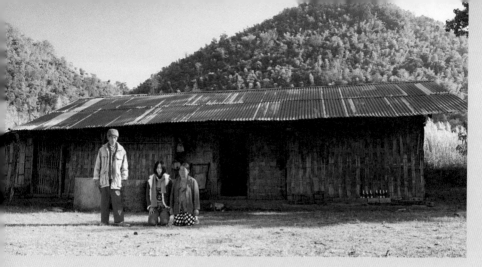

流離在外的華人向原鄉跪拜，祈求將死亡之魂帶回家鄉。

到了死亡，因為老人家的心已死。

這個場景的最後一幕戲，是爺爺死後，三妹母女倆拿著香，走到屋外跪拜天地。

透過長鏡頭拍攝，母女倆站在這一間僅能遮風避雨的小草屋前，屋後襯著遼闊的鄉野、巍巍的遠山，顯得更加微渺；如畫般的風景，人與屋、與遠山相映，在靜默中流瀉出無比的蒼涼。

離開前，大公的媳婦要我們幫忙拍張全家福照片留作紀念，劇組也拍了幾張做為劇照使用，當大家不注意時，老人家到我耳邊輕聲囑咐：「我還沒能好好地拍張遺照呢，你幫我拍張照備用吧。」我努力克制著心中的不捨，完成大公交代的事。

鏡頭前截取的悲傷和絕望，綿延在真實的人生中，似乎成為貧苦人家無法逃脫的輪迴宿命，永遠沒有盡頭。

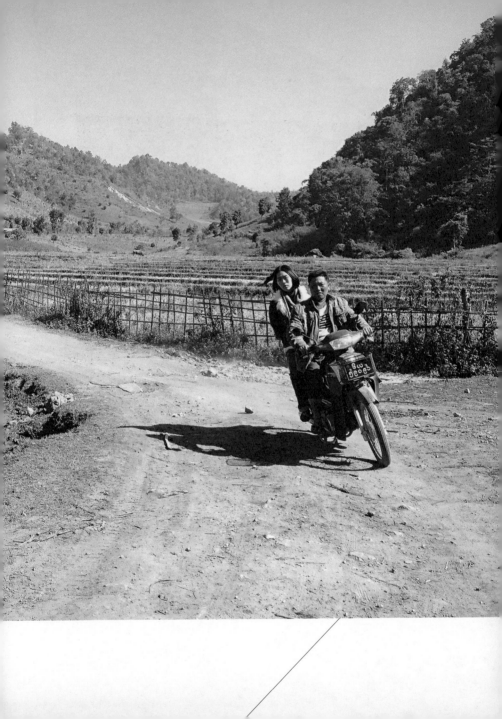

6

汽車多了，坐摩托車的人就少了。

正如《冰毒》裡的男主角，好不容易借錢買到了摩托車，

卻得在車站裡和十幾個摩托車伕，搶客做生意，

已點出了這行業供過於求的窘況。

這也就是台灣人所説，在現實生活中，

「人兩腳、錢四腳」的小人物悲歌。

摩托車，象徵了到城市討生活的淘金夢；在緬甸，它不只是一種交通工具，一種資產階級的象徵，更是窮苦人家寄託希望的載具，對美好未來的憧憬。

電影裡，男主角阿洪父子因為菜賤傷農、無法維生，所以決定借錢買台摩托車，到城裡討生活。為此，還押上家中唯一的資產，也就是那頭幫忙犁田數十年的老黃牛，可見摩托車對貧苦人家來說有多高價。

長期鎖國，緬甸一直沒能發展自己的機械工業，多數的機械來自中國。也因此，在邊境城市載客、載貨的摩托車伕，也常從中國邊境走私摩托車到臘戌。

走私一輛摩托車，車伕得先行搭車到邊境，想辦法進入中國買一輛摩托車，再佯裝這車

原本就是自己的，一路騎回臘戌交貨。由於途中常有軍警盤查，涉險跑出山路也可能掉下山崖，視路況不同，每一趟往返大約需要騎上三、五天，順利交貨後，出錢的老闆會給摩托車伕三萬緬元（約折合新台幣一千元）的酬勞。

二〇〇八年我第一次回到臘戌，一位兒時玩伴阿三（化名）聽說我從台灣回來了，特地來訪，讓我十分驚喜。

阿三也曾透過海外青年技術班到台灣念書，不過當初只念了三個月，就跑到拉麵店打工。他一心只想打工賺錢、幫助家計，每天工作十六個小時也不喊苦。老闆賞識他的苦幹實幹，不只幫他加薪，還升他做店長。

可惜阿三是非法打工，每次休假都不敢亂跑，常常到我的租處看DVD。有一天，他到基隆一位遠房阿姨家參加滿月酒，特地買了件新的牛仔褲，還慎重地穿上西裝外套，踩著嶄新但同樣略顯老氣的皮鞋，梳著油頭就出門。

由於一身裝扮與在地人明顯不同，在台北車站遭到警察詢問，之後阿三就被遣送回緬甸了。

剛回家鄉時，他拿著在台灣打工存的錢，做點生意，幫老家在鄉下蓋了間瓦房，之後他就去當摩托車伕，主要就是幫人到中國邊境走私摩托車到臘戌。

我興起跟著他跑一趟的念頭，心想自己帶了DV，索性做個影像紀錄。

阿三在我返鄉的第四天來訪，第五天我就借了姊夫的摩托車，出發拍片。

行前家人試著勸阻我，因為前一年緬甸發生袈裟革命，引起政府血腥鎮壓，還有外國記者因此受到波及而死亡。家人一聽到我要拿攝影機去拍片，題材還是敏感的走私摩托車，大家都感到很危險。

出發前，我內心其實也多少有著恐懼，於是我剃了頭，虔敬地上香祝禱。

後來，每次拍片出發前，剃頭成為一種我自己的儀式，就像是一種荊軻刺秦王，不成功、便成仁的決心。

◯ 緬甸版《摩托車日記》

出發的時節風大寒冷，我和阿三穿著厚重的衣服，前襟還披了塊皮擋風。

在蜿蜒崎嶇的山路裡騎車，果真險象環生，沿路拍攝走走停停，好不容易到了邊境。

一般摩托車伕到了中國邊境，會先把緬元換成人民幣，翻牆進中國，腳才落地馬上被四、五名年輕人包圍，買了車後再出境到緬甸來。我跟著朋友趁著天色已暗，翻牆進中國，

起初以為是被海關逮個正著，沒想到對方竟拿了五包毒品，衝著我們兜售。

入夜後，阿三帶我投宿工人旅館，店家是中國人，見我們拿著DV要拍攝就一口拒絕。

工人旅館裡的氣氛很鬱悶，一個通鋪睡二十個人，大家多靠抽菸喝酒打發時間，也有人嗑藥。據車伕們說，嗑藥之後體力變好，精神亢奮、變得大膽，可以暫時忘記自己正犯險走私摩托車。

果然有些人，在半夜一嗑完藥，就騎著車走了。

順利買到了摩托車，回程在一處河岸邊，我們被三個軍人攔下。帶頭的軍人戴著墨鏡坐在椅子上曬太陽，似乎喝了酒、帶著醉意，邊把玩著手上的槍，邊教唆兩名手下進行盤查，搜身時發現我帶的DV，開始不懷好意地反覆訊問我倆。

我解釋，機器是從中國買來，準備回家幫我姊姊拍攝婚禮紀錄用的，軍人不相信，還要我試著拍拍他，再讓他檢查影像。軍人看完拍攝的片段，很機靈地把記憶卡取走，又嚷著要我們一人留下，另一人去買酒來。

我說自己是念電影的學生，請他高抬貴手，同時拿出車裡的一籃橘子相贈，順手奉上一千元，對方才打發我們離開。

2008年《摩托車伕》劇照，這是我離開緬甸10年後第一次回鄉時拍攝的短片。

電影中，車伕騎著摩托車穿越中緬邊境的實景。

驚險地度過了這四天，回臘戌時已是半夜，城與城之間的通關處早在晚上十點就關閉，我們被堵在城外。為了趕回家，我想辦法找人給了錢才得以通關，待深夜返抵家門，家人差點就按捺不住跑去報警。

經由這趟旅程所拍成的《摩托車伕》短片，是我的第一部劇情片，故事情節依照摩托車伕真實的工作過程，所有鏡頭都經過設計，因為山路彎來彎去，一個鏡頭得變換視角，拍好幾次才算完成。雖然這部片是由我一個人完成，成品有些粗糙，但反而很有紀錄片的感覺。

這是我為家鄉臘戌拍攝的第一部作品，很幸運地，這部短片後來也入圍了南方影展以及西班牙國際短片影展，並被香港西九龍 M＋博物館購買收藏。

◯ 追風少年夢

由於緬甸一直未發展機械工業，早期的機械用品部分來自俄羅斯，摩托車與汽車大多從日本進口舊車，甚至直到現在，緬甸還是買不到全新出廠的汽車，倒是摩托車在二〇〇八年以後，已有全新品可供購買。

早期在臘戌，摩托車價格按產地有很大的價差。

日本本田（Honda）的 Super Cub，堪稱頂級夢幻款，在一般人心中，大概就像法拉利跑車一樣。二、三十年前，一輛 Super Cub 要價一百八十萬緬元，可買到四、五棟房子，現在比較便宜，但價格對一般市民來說，還是很貴。

其次是泰國進口的 Dream，早期賣價約六十幾萬緬元，相當台幣十六萬元左右，也足夠買塊地、蓋

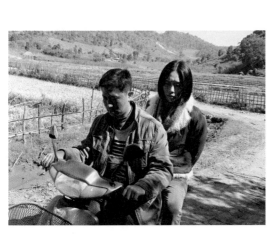

《冰毒》劇照。

一棟房子。最低價的是中國貨，約為泰國貨的兩折價，但當時中國摩托車不耐操，通常三個月就會開始故障。

早期對緬甸人來說，摩托車不只是財富的展現，更是權力的象徵。因為，不是你有錢就買得到好車，還得要有身分、地位和門路。所以，只要有輛摩托車，就是耍帥和把妹的最佳利器。

青少年時，我也曾經和一票同學，每天妄想向家裡有摩托車的同學借車兜風，但是每一次都遭到拒絕。某天，家裡有車的那位同學家裡辦喜宴，我們趁著大人酒酣耳熱之際開口借車，謊稱想去探望一位生病的同學，想不到，那次竟然成功拿到鑰匙。

我和兩位同伴喜歡出望外，牽著車就往山坡上推去，但其實誰也不知道怎麼騎車，當時我們天真地以為，摩托車就是添了動力的腳踏車，我們把車推到高處打空檔，三人跳上車，稀哩呼嚕地滑下來就是了。

那天下著雨，地上非常泥濘，車子非常容易打滑，我們不斷重複地把車推上，再俯衝向下。當時完全沒想到這番胡鬧有多危險，現在回憶起來，那卻是我貧乏的少年歲月中，難得的美好經歷。

以我們家來說，直到我十六歲離開緬甸，家裡還是買不起摩托車，就連買台腳踏車，我們兄弟姊妹都等了好多年。

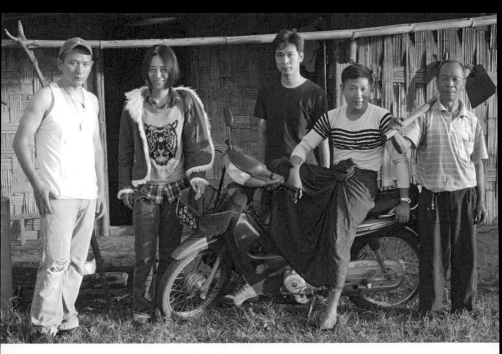

《冰毒》中的摩托車道具製片王興洪家裡 15 年前買的，當時中國製摩托車還是奢侈品。

由於經濟發展，多數人改坐汽車，讓摩托車伕愈來愈難討生活。

我記得當時進口到緬甸的腳踏車，泰國製價格較高，中國製較為便宜。中國製的男用車，車身有條橫槓，叫永久牌；女用車叫鳳凰牌。兩個哥哥和我吵著要買一輛永久，兩位姊姊則要求買一台鳳凰。

吵了好幾年，家裡的第一輛永久牌，是我母親向房東借錢才買的，而鳳凰牌女用車，要等到大姊到泰國打工幾年之後，才幫家裡買的。

以我們家的情況來說，能買一輛腳踏車已屬不易，但我年少不懂事，曾看過一個外國人騎著那種趴式的越野自行車十分拉風，又從電視上看到有人耍特技，騎腳踏車飛越汽車，於是就和同學稱那種車為「魔輪」，常討論要買一台「魔輪」試試。

後來同學們決定每個月各拿出十塊錢，一起存錢買車，但我沒有零用錢，又說不出口，直到有天被同學追問，才說出原委。

隔了兩、三年，與我相約存錢買魔輪的阿能（化名），有天真的騎著他爸買的越野自行車來找我，他載著我模仿特技演員從階梯往下騎，車子蹬蹬蹬地往下衝，衝到底時他緊急剎車，結果我的大腿狠狠地被剎車器夾掉一大塊肉，血肉模糊，到現在還留著疤，果然夢是美好的，而現實是殘酷的。

至於從小到大，心中那個追風少年的美夢，一直到我在台灣靠著半工半讀，買了一台奔騰機車代步，才算是真的實現。

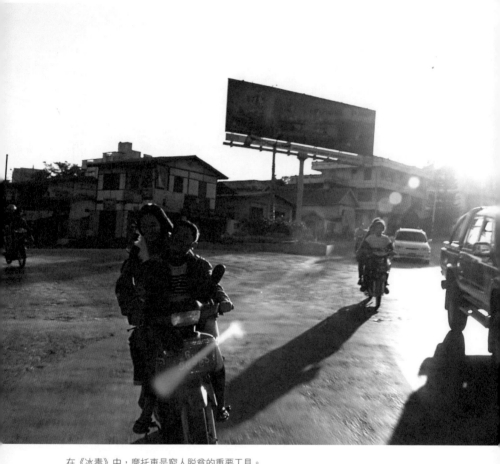

在《冰毒》中，摩托車是窮人脫貧的重要工具。

◯ 從兩輪到四輪

摩托車在緬甸的象徵意義，一直是炫富大於代步，直到二〇〇六年政局趨穩，開始有人到中國，透過走私把低價摩托車大量輸入緬甸。

初期中國摩托車是泰國 Dream 的五分之一價，量大了以後，價格壓到十分之一，約折合台幣一萬多元，一般人也有機會買得起。

摩托車的平價化，催使窮人家都想著買輛摩托車載人、載貨。但是同時間，原本高不可攀汽車，也降價了。

二十多年前，汽車在緬甸相當罕見，有的多數是二次大戰後，英國留下的土黃色金龜車，之後則有人向軍方購買蘇聯製戰用吉普車，改做計程車生意。

後來，緬甸開始有能力購買外國車的零件與引擎，再加上自製鈑金與車殼，組裝出吉普車，這種國產車一台售價約緬元八、九百萬元，約合台幣四十萬左右。大家都開玩笑說，這種國產拼裝車，可能開到半路引擎就掉了下來。

記憶中，小時候在路上看到的國產吉普車，不是用鑰匙發動，而是必須以人力在車尾插入一根鐵柱去轉動引擎，車子才能發動。停車時若遇到有高低差的坡地，隨車的跟車人還

146

得趕緊跳下車來，拿一塊三角止滑木，卡進輪胎下，以防止車子滑走。現在走在臘戌街上，還是可以在公車或卡車的後方，看到一位跟車人站著。

即便到現在，在緬甸同樣還是買不到全新的汽車，像是在台灣常見的豐田、本田等知名品牌，在日本或台灣只要花上新台幣一百萬元，就可以買到有品牌、質量好的新車，可是同樣價格，在緬甸卻只能買外國進口的舊車。

我的朋友前兩年花了相當於新台幣三百萬元，買到一台高級房車，還以為是新車，結果查證後卻發現是二〇〇二年出廠的舊車款，那時是因為太耗油，而被市場淘汰，到了緬甸權充新車出售。

緬甸一家獨立媒體曾質疑，為何政府容許外國的廢棄車翻新後再銷售，而且這種「拉皮」後的二手車，賣價竟然比原廠的新車還貴！這中間，又藏有多少官商勾結的情事？但質疑歸質疑，如果連拉皮車都沒有，汽車的價格就又更高了。

雖然現在在緬甸，汽車還是很貴，但至少比較容易買到了，這也代表著緬甸時代的變化。

只不過，汽車多了，坐摩托車的人就少了。

正如《冰毒》裡的男主角，好不容易借錢買到了摩托車，卻得在車站裡和十幾個摩托車伕，搶客做生意，已點出了這行業供過於求的窘況。

這也就是台灣人所說，在現實生活中，「人兩腳、錢四腳」的小人物悲歌。

Day 6

一 加戲

這一天原本的拍攝計劃，主要是女主角三妹到村裡報喪訊，晚上給哥哥打電話報信的情節。

三妹報喪的情節，來自我父親過世時的經驗。在華人習俗裡，接觸喪家會帶來晦氣，因此長輩帶著我到人家家裡報喪時，我得磕頭行禮，以示告罪。

我還記得自己在雨天，朝著泥濘的黃土地跪下，心裡懷著父死的悲傷，又要幾度向人磕頭報喪，心中夾雜著幾分複雜的委屈。

我加了這一場報喪戲，想要藉著三妹到親友家報喪，呈現失去至親的哀痛與生者的卑微處境。但是這場戲，因為幾位素人演員不習慣面對鏡頭，好幾

因家中無男性主持喪禮，三妹只好隻身到親友家報喪，行跪拜禮。

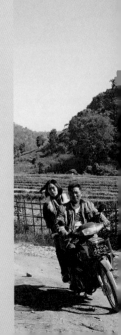

次NG重來。

等到天黑，我們轉為拍攝三妹打電話給父親和哥哥的畫面。原本劇情的安排是，三妹透過雜貨店撥打電話，但父親身處的玉礦發生了戰爭，無法聯繫上，哥哥在台灣船上當漁工，電話訊號奇差，兩人說話就這麼斷斷續續地。電話中，哥哥開心地說，他攢了錢給爺爺買了雙新皮鞋，三妹於心不忍，還沒能吐出老人家的死訊，電話就斷了。

打電話這場戲，也是我的生活經驗。

緬甸通訊建設一直很落後，家用電話不普及，手機號碼也是限量發售。小時候，村裡的人家除非是軍眷，或者家人在電信公司服務，住家才可能有電話；由於家用電話是稀有配備，其他人只好付錢向他們借電話，才能對外聯繫，但因為一通電話錢，可以吃上兩餐，所以除非緊急的要事，一般人不會輕易打電話。

和我相差十歲的大姊，到泰國打工以後，每隔一段時日，就會寄錢回家。有次家裡苦等姊姊要匯回的三萬元，眼看學費和家用都要開天窗了，還沒收到匯款，情急之下，父親要我跟著母親打電話去詢問。

那天我跟著母親，從下午三點半走到五點，足足一個半鐘頭，才抵達一戶有電話的人家。當時他們家裡正在準備晚餐，我踩了滿腳的泥巴，羞慚地不敢踩進他們的家裡，就在門邊等著母親，遠遠張望到桌上，擺了好幾樣菜，還有一盤亮晃晃的肉，讓我心裡好生羨慕。

一 餓著肚子等電話

當時在緬甸打越洋電話，必須透過人工轉接，然後等對方回撥。我看著那戶人家拿起話筒，說了好幾次：呼叫、呼叫，但等上半天都沒電話打回來。

那天，母親和我餓著肚子，整整等了兩個小時，電話還是沒接通，我們只好再走上一個半小時回家，隔天再去一次。沒想到，第二次打電話還是沒找到人，於是母親決定改打電報。電報以字計價，字愈少愈省錢，所以父親從小總要考我們如何言簡意賅寫電報。

哥哥很聰明，他給大姐寫了一個「急」字，後頭加上那戶人家的電話號碼。果然大姊回電了，她很機靈向那家主人約定再次回電的時間，要我們按時去等電話，我們才不用再等上兩小時。

當時餓著肚子等電話的情景，至今我還記憶猶新。

因為基礎建設不足，現在的臘戌，要打個電話仍然很麻煩，越洋電話還是得靠人工撥接，行動電話則因為基地台不足，訊號更不穩定。而且行動電話號碼是由政府分批限量開放，所以有人專門靠門路搶預購，轉手賺價差。

在拍攝三妹到雜貨店打電話的過程中，對街來了一群小混混，先是大聲叫囂，後來竟朝著我們這頭丟擲酒瓶。

150

至今緬甸的通訊尚未全面發展，偏鄉的人們還是需要到數十公里以外的城鎮借電話。

受到背景雜音的干擾，後面幾次拍攝的收音效果大打折扣，雖然執行製片與洪去和對方商量，但也沒能解決問題，最後這場戲，只拍得我心中的七、八成。我一度想打電話給先前在警局門口堵住我們的兩名警察，前來逮捕滋事的混混，經過眾人勸說，也為保大家的平安就算了，我們收拾之後，也就離開了。

不過，那群混混無事生非的模樣，讓我想起到十六歲時到台灣的前一個月，朋友們為我餞別，大家正坐在路邊談天說話，突然冒出幾個喝醉酒的人，其中一人不由分說，朝我肩膀砍了一刀，害我上醫院縫了好幾針，差一點就可能來不了台灣。

從小在這種動不動就飛來橫禍的環境裡成長，我對於氣氛的變化特別敏感，感覺苗頭不對，就會採取強悍的態度去面對，或許這也是因應現實，為求自保而產生的本能反應吧！

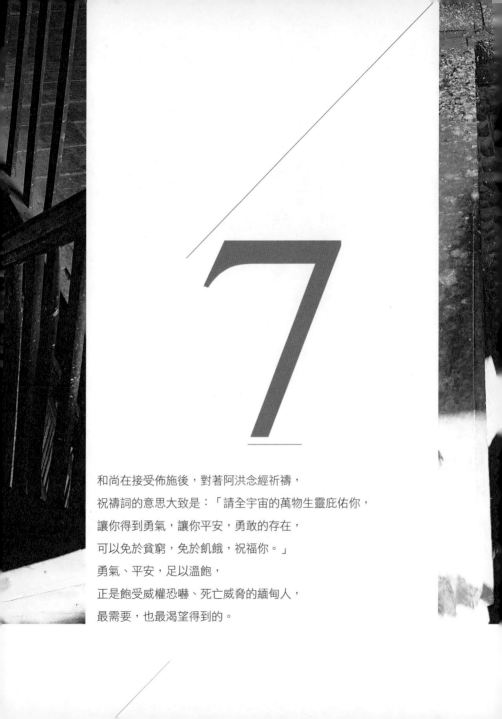

7

和尚在接受佈施後，對著阿洪念經祈禱，

祝禱詞的意思大致是：「請全宇宙的萬物生靈庇佑你，

讓你得到勇氣，讓你平安，勇敢的存在，

可以免於貧窮，免於飢餓，祝福你。」

勇氣、平安，足以溫飽，

正是飽受威權恐嚇、死亡威脅的緬甸人，

最需要，也最渴望得到的。

活著
與
恐懼

經過六個工作天，《安老衣》這部短片算是殺青了，但團隊成員卻開始陸續生病，女主角吳可熙尤其病得厲害，倒在床上起不了身，還不時嘔吐，原先靠意志力撐場的攝影師也病了，我只能把行前找醫生開的處方藥，依個別症狀給了藥，讓大家稍作休息。

在緬甸，活著並不容易。大人可能因為得罪權貴、橫死街頭，小孩子則是可能因環境衛生不好而早天。

我爸媽在雲南邊境相識、結婚，初到緬甸時，生下一子一女，長子在五個月大時因感冒夭折，若這個早夭的哥哥還活著，現在大概有五十歲了吧。

之後爸媽又生了三男二女，排行老四的姊姊，在六歲時因瘧疾死亡，至於我，差點沒緣

收音師周震（左）生病，製片王興洪（右）幫他刮痧。

來到世間，家人為我起了小名 Midi，「咪」有微小、不起眼的意思，希望老天爺可以放過這個不起眼的孩子。

因為環境艱困、醫療落後，每個緬甸孩童幾乎都在病魔的死亡陰影下長大，尤其在臘戍合格的醫生不多，診所都是一些沒畢業的醫學生，開的處方多半是給病人打點滴，補充營養，可是針劑的成分往往來路不明。

此外，在緬甸看病也不便宜，現在看一次診得花緬甸一萬元，大約折合台幣三百五十元，以當地收入水準來看，如果家裡有人病上一星期，大概就會散盡家財了。所以，多數人採用偏方或買成藥治病，我猜想，是不是因為不明藥物吃多了，緬甸人多半牙齒顯得發黃。

在我小時候，小孩子光是得個感冒就可能會死人。

不知道為什麼，在臘戍感冒時的症狀特別嚴重，我們可能早上上學的時候，人還好好的，下午就開始拉肚子、嘔吐。

回到家後，爸媽通常會先幫我們刮痧，利用自體發熱讓身體產生免疫力，如果情況沒好轉，小孩子開始發燒、筋骨疼痛，甚至痙攣，父親才會再用草藥熏炙，讓我們吃消炎藥，必要時注射抗生素等針劑。

和一般人相較，家有習醫的父親已是幸運，但還是免不了九死一生的染病經驗。

像是大姊十四時得了腦膜炎，診所醫生都說醫不了，就我爸不肯放棄，用盡所學所知，

外加長輩們還到寺廟念經祈福，最後終於把她從鬼門關前救了回來。

家中正為這件喜事宴客，歡欣的氣氛中，僅僅三歲多的我，看到有肉吃實在太開心了，不知何時怎地一屁股坐進廚房裡滾燙的一鍋水煮肉丸中，當場因為嚴重燙傷而痛暈了。

大人們在慌忙中胡亂使出土方法，取了牛大便就往我傷口上擦。等送到了醫院，醫生一看我傷勢嚴重，還不敢救，家人只得把暈厥的我再送回家。

花上好長一段時間，在父親細心醫治下，我才漸漸好轉。當時為了減輕我的痛苦，父親會幫我打嗎啡止痛，我也常常因為打了嗎啡而昏睡，據家人形容，當時我睡著、睡著會發夢，常揮舞著手大喊：「我不要死」、「我不要去」這些話。

其實，我對這場病已沒有印象，只能從身上留著的傷疤，和家人的描述中拼湊出來事情的原委。

◯ 求生不易，求好死更難

或許是抵抗力不好，大了以後，我每年冬天照例都要病一場，症狀都是牙齦、鼻腔、口腔全都腫脹，滿嘴長泡疹；二姐自小容易鬧肚子常掛病號。爸媽為了醫治我們，家裡的經

濟原先就窮，後來更貧。

到了台灣以後，我常想，為什麼在緬甸那麼容易生病，而且病得那麼容易一命嗚呼？為什麼緬甸的醫療如此落後？又為什麼聯合國給的瘧疾投藥竟沒發生效用，瘧疾依然在緬甸猖獗？

有人說，醫療資源都是被官商勾結給污走了，他們說藥劑都被改換成自中國非法走私來的廉價劣藥，所以在緬甸打針吃藥，都會讓人痛不欲生。

我不知道真相是什麼，但我知道，在緬甸求生不易，但要求個好死，更難。

父親在一九九七年過世，那是我離開緬甸的前一年。

約莫是五月端午時節，到泰國多年的大姊，因為改做貿易賺了些錢，幫家裡買了塊地準備蓋房子，加上三哥、二姊也到泰國打工，家裡經濟逐漸「轉虧為盈」。

當時大姊特地買回一雙特好的皮鞋給父親，沒想到尺寸卻小了點，時值假日，無法立刻請人把鞋帶到泰國換新尺碼。孝順的大姊心裡過意不去，前一天帶著父親到臘戌城裡，挑了雙勉強合意的皮鞋暫時代替。

到了端午節當天早上，約莫六點，我聽到母親叫著：「Midi 醒醒，你爸叫不起來！」每日早晨，母親都會醒父親，兩人去散步，這天父親突然昏死了過去，怎麼叫也叫不醒。

我從小跟著著父親去醫病，大略懂得急救的方法，在此危急時刻，先拿銀針往他人中扎

去，但是當下感覺竟像扎在屍體上似的，之後我再施以CPR，但父親的脈搏微弱到幾乎

摸不著，只剩下溫吞的心跳。急救十分鐘後，母親趕緊差人找來醫生。醫生按要求給我爸

打了強心針後，坦白告訴我們，病人實已回天乏術。

短短兩個小時內，在一團混亂中，父親無預警地走了，我們毫無心理準備，也不敢送醫

院檢查以了解父親的死因，因為這麼做可能有好事者密報，說不定又會被坑上一筆。最後，

我們連父親的真正死因都不知道，就得接受親人離世的殘酷事實。

類似的事情不只一件，二〇一二年初，二姊所生的第二個孩子，才十個月大，先是拉肚

子，之後開始發燒，送到診所看醫生，腹瀉是止住了，但孩子精神差、沒食慾，還時常哭鬧。

有天，二姊背著孩子，娃娃突然身子抽搐，然後就暈了過去，家人馬上送醫急救，急救

過程中需要輸血，血液竟是從路邊叫價買來的，醫院也只驗了血型是否相符，並未檢查血

源是否合格，有沒有帶病菌？

到了醫院沒多久，孩子還是夭折了。

前一分鐘還伏在大人背上呼吸的孩子，怎麼莫名其妙地小命嗚呼？正在悲慟的當下，護

士竟然偷偷通報警察，密告我們虐待孩童。最後我們不僅失去了姪兒，還被敲詐了一筆錢。

緬甸的醫療數十年來不曾進化，所以每次回家，我的行李中必然齊備各種藥品與中西醫

藥典，若遇家人或工作夥伴有些小病小痛，多半就著行前諮詢過醫生的處方給藥，迫不得

已才會到當地的診所。不過，在醫生施以治療前，我都會謹慎小心地問清藥方，查過藥典之後才敢接受，以免因為來路不明的藥物，病況更加嚴重，尤其是在我得了瘧疾之後。

緬甸是聯合國明定的瘧疾重災區，除仰光、瓦城兩個大城市，以及海拔一千公尺以上的村落以外，其餘皆為瘧疾疫區，當然臘戌也含括在內。

二○一三年八月，我回緬甸翡翠城玉礦拍片時，不幸染上瘧疾，整個人天旋地轉，即使吃了藥還是全身發冷，持續昏睡後又會滿頭大汗地熱醒，而且不知道為什麼，施打瘧疾針劑讓我的身體非常疼痛，那種痛像是腿快斷了一樣，許多人建議我以抽鴉片來減輕痛楚，雖然我沒有真的以抽鴉片止痛，但因為太痛了，那也是我生平首次對毒品動了念。

這些症狀反覆折磨了我一整個月，家人把我轉診到瓦城的大醫院治療，沒想到病情非但沒有好轉，反而還更加重了，最後還是轉到泰國邊境城市治療以後才逐漸好轉。

病情愈治療愈糟的情況，後來又發生了一次。二○一四年三月，我和大姊到雲南祖墳掃墓，回緬甸後，大姊因腸胃不適去看了醫生，打了一瓶點滴之後，竟然當場就暈了過去。

情急下，我趕緊追問醫生打的是什麼藥，要他拿出來，我也拿起手機要拍照好追查，沒想到這位醫生竟然翻臉發怒。我們立即將大姊轉診大間的私人醫院，由一位華人醫生主治，沒採取了較和緩的醫療方式與藥物，大姊才慢慢轉好。據醫護人員所稱，前一個醫生可能就是用了走私的劣藥，藥性不穩定，對人體太過刺激，才會造成這種狀況。

〇 死亡，以及宗教的力量

因為緬甸的醫療技術不足，也不被信任，就連國家總理生病時，都是專機飛到國外就醫。

所有人都活在疾病與死亡的陰影中，所以緬甸的年輕人常說：「大不了一死。」尤其要下一個重大決定的時候，這句話就是口頭禪。

我還記得父親死的時候，家人到廟裡念經祈福，和尚安慰我們，生死之事是眾生平等的。

但在緬甸，的確是有錢人死得慢，窮人死得快，因為可以買到的照顧和醫療是不均等的。山

例如我的朋友山弟，他家裡做玉礦場，很有錢也很受女生歡迎，從小我就很羨慕他。山弟有膽結石和腎結石，他父親曾經花了很多錢，以軍用直升機送他到中國治療，沒能治好，又再轉送泰國專門供緬甸人治病的醫院，花費比台灣高昂數倍的金錢，最後也還是沒醫好。

山弟告訴我，每天晚上睡覺前他都很擔心自己的痼疾發作，深怕睡著就再也醒不來了。

而且他常感嘆，有錢也買不到健康，為了減輕每次病發的疼痛，後來只能靠吸食鴉片。

緬甸人對於死亡，存著極大的恐懼，也因為教育不普及，使得人們醫療知識不足。很多人光是得了感冒，就擔心自己會死掉；或者是長了痔瘡難以啟齒，只好任憑醫生處置，花大錢買來路不明的劣質藥品。也因此，民間的巫醫與算命盛行，很多人生病不找醫生，專

160

找偏方，染病死亡的機率自然又增加。

當人們在死亡的陰影下度日，宗教信仰往往成為重要的救贖。

重男輕女、觀念傳統的奶奶，就信了算命仙說我命格多災多難，必須送去當和尚才能消災解厄。於是我七歲時，就被家人送到廟裡當和尚，斷斷續續約有半年，因為在廟裡修行實在很無聊，所以我常頑皮地自己逃回家。

長大以後，我才意識到信仰給予人們心裡的安定力量。

後來每次拍片，我都會把二哥在泰國求的一個玉佛墜子戴在胸前，除安定自己的心，也透過這塊明顯的佛像，對不懷善意的人產生警惕。我總相信，佛代表的真理可以啟發人性的真善美，在佛面前，惡人也會三思後行。

緬甸信奉的是小乘佛教，主要精神可比喻佛像一輛車，人必須修行，具備一定的道德之後，才有資格乘車。因此小乘佛教不要求戒酒、戒煙，而是期許人從生活中去實踐佛法；也不侷限一定要燒香拜佛，而希望人透過禮佛膜拜得到專注和安定，再付諸行善。

依我個人的理解，這門教派的內涵是相當接近儒家思想的。

寺廟也扮演著安定社會的力量，和尚不僅是知識分子的代表，也是政治紛擾下的避風港，很多政治人物都會向和尚請益，所以和尚的社會地位很高，就連大將軍看到和尚也會行跪拜禮。

由於宗教地位崇高，緬甸的夏、雨、冬三季各有重要的宗教活動，尤其雨季，僧人會在廟裡主持禮佛活動，不外出化緣；至於誦經念佛，不論哪個季節，寺廟都會透過擴音器大聲地對外放送，因為人們認為，經文傳得愈遠，可以感染的生靈就愈多。

不過，緬甸和尚從不為人祈禱發財、子孫滿堂，多數是祝禱人能免於恐懼，得到平安與所有宇宙的正能量。這種祈願祝福的方式，就像是《冰毒》裡，阿洪在路上遇到和尚的那一幕戲。

和尚在接受佈施後，對著阿洪念經祈禱，祝禱詞的意思大致是：「請全宇宙的萬物生靈庇佑你，讓你得到勇氣，讓你平安，勇敢的存在，可以免於貧窮，免於飢餓，祝福你。」

勇氣、平安、足以溫飽，正是飽受威權恐嚇、死亡威脅的緬甸人，最需要，也最渴望得到的。

在緬甸，隨處可見的佛塔和寺廟，是人們心中取得平和、安樂的力量。

回到電影

Day 7

《安老衣》這部短片算是殺青了，劇組終於可以放鬆休息，這一天不需要趕早趕晚的，下午時分，與洪領著大家到街上採買東西、透透氣，我則待在家中動筆寫劇本。

其實從拍攝的第三天，我就開始構思如何將這部短片延伸為長篇：原先《安老衣》說的，是華人的原鄉與離散，但我所成長的臘戌，除了華人因身處異域受到壓抑以外，另一個層面是，華人也和其他五千多萬的緬甸人一樣，面臨生存的艱困。

我決定把故事的主軸擴大到當代，每一個工人的離散故事。

例如三妹原本要到中國打工，卻被人口販子所騙，賣給中國民工當新娘，還生了孩子，為了送安老衣給臨終的爺爺才回鄉。回家後她決意反叛命運，留在緬甸。

阿洪原本和父親在山裡種菜，因為化學肥料的引進，農作物大量產出，價格卻反而下跌，導致家中難以糊口，父親決定借錢讓阿洪到城裡改做摩托車生意。兩人就這麼在車站相遇了，命運也從此有了牽連。

長篇故事大致描繪出架構，我便往興洪家去，在他家的榨油廠遇上那位在《安老衣》中，演出為三妹爺爺主持喪禮的村長老人。

老人家向我娓娓道來，他說兒子原本去了泰國打工，但是可能得罪了同一家工廠的女同事，被下了降頭，有一天突然發瘋了，被遣送回家。老人一邊帶著兒子在榨油廠打工，一邊四處求醫，但即使散盡家財，還是無法治好兒子的瘋病。

聽完了老人的故事，我對長篇電影更有想法。

這一晚，興洪母親準備了豐盛的火鍋，所有人慶祝短片殺青，在不預期中，我宣布明早六點起床開工，大家都問，要拍什麼呢？我只告訴他們，明天再說吧。

Day7 《冰毒》誕生

就在長篇電影開拍的這天，我家隔壁的工地突然冒出二百多名工人，以人力接龍的方式搬磚、蓋屋子，我趕緊要攝影拍下這一幕，後來這一幕成為男主角阿洪到城市裡討生活的轉場。

但當時女主角吳可熙已病得起不了床，為抓緊時間，我決定讓可熙休息，先去拍攝其他場景，眾人打起精神就騎車出發。

回到山上的大公家，先拍攝阿洪父子種菜的畫面，此時我再次商請大公演出阿洪的父親。其他人都認為，大公已經先演過三妹的爺爺了，若是一人分飾兩角，恐怕會穿幫，但我執意這麼做。

一來我想挑戰電影的魔力，看看運用不同拍攝手法和場景，是否可以幫同一個演員，塑造不同的角色；再者，也是最要緊的現實問題，我們根本沒有時間，再去找一個可能合適的演員。

就這樣《冰毒》開拍，第一場戲是大公和興洪飾演的農家父子，實際在田裡種菜，兩、三個小時過去，我們就捕捉了這樣再尋常不過的農家生活。

荒枯的農地裡，興洪賣力地除草，不遠的鄰地冉起煙霧，是農人在燒地。

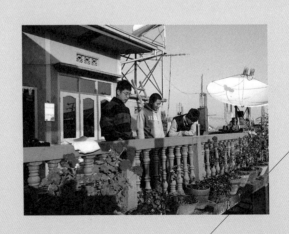

《安老衣》殺青，忙碌的劇組終於可在導演家休息一天。

166

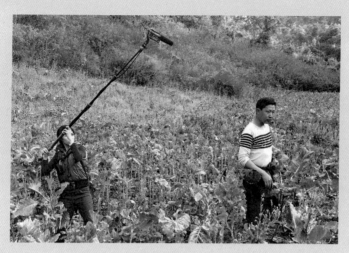

王興洪飾演農村子弟，實際在田裡採收芥藍菜。

看著這番景緻，讓我聯想起西洋的田園繪畫，像是米勒的〈拾穗〉，既寫實也觸動人心。

於是，我邊請攝影拍下這一幕幕景象，邊構思著這部長片的鏡頭，就要像是一張張田園畫，寫生一般的紀錄。

我臨時起意，也讓興洪燒地。在原本就很乾燥的氣候與田地裡，蠻橫的火舌與煙霧很快地蔓延，大家的眼睛都被燻得快睜不開了。

這場戲拍完，興洪的手已經燙出水泡，整個人更是疲累與無奈，正好符合劇中人那種被生活困境擠壓到無力施展的窘樣。

接下來，我們轉拍興洪父子去向人借錢的情節，工作團隊徒步跟著演員，挨家挨戶進行順拍。先前這段荒涼的山路，劇組已經行過好幾回，但當時都是騎著摩托車，這次我們改採步行，更能感受到沿途景物的那種貧瘠，尤其當

劇組到大公家拍攝，每天必經的荒涼山景。

拖拉機從身旁駛過，黃土地揚起飛沙走石，口鼻被煙塵嗆得難受，心裡不由得想：「如果這時有台摩托車，可以帶我離開這裡該有多好！」

沒錯，這就是戲中父子的渴盼，他們把希望寄託在一輛可以帶他們脫離窘迫的摩托車。

在電影裡，阿洪父親分別向三戶人家借錢，一是家裡有人在玉礦場挖到玉的，二是家裡有人到馬來西亞打工的，最後一家則是自己開榨油廠的。

第一家挖到玉的工人，得等待礦廠老闆把玉拿到市場兜售，憑運氣才能分回一點錢，過程中還可能遭到老闆的剝削或欺瞞。第二家是好不容易籌了錢，讓

168

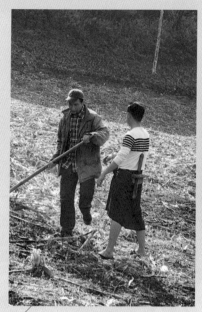
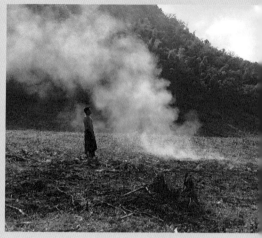

《冰毒》中男主角吸安過量後，在山中瘋狂地燒地、吶喊。開拍前導演（左）指導男主角如何燒地。

兒子買護照到馬來西亞打工的大嬸，竟遇到黑心仲介收了錢卻不交貨，最後雖然報警處理，仲介買通軍方再向警察施壓，受害者注定拿不回完整的賠償。

最後一家是城裡的油廠老闆，在商言商，拿了老農家中唯一的資產——老黃牛作為抵押品，才出借那台破舊的摩托車。

每戶人家的家境不同，各有遭遇，但都反映了緬甸人的生活現況，以及所面對的挑戰。

我所了解的毒品問題，向來不是單純的是與非，黑或白的問題，

而牽扯了政治、社會階層，以及求生出路的抉擇。

至於，值不值得為這個抉擇坐牢、賠命？

只能説，在底層生活的窮苦人，沒有選擇的權力，

而靠著毒品致富的有錢人，則沒有拒絕的勇氣。

冰毒，是人工合成的甲基苯丙胺或甲基安非他命類（methamphetamine）興奮劑，外觀為純白結晶體，晶瑩剔透。有人相信它能讓人產生勇氣信心，並體驗抽象的快感；如同愛情。

在這部電影中，冰毒象徵著愛情和欲望，而這份愛情也是男女主角逃離現實的經濟來源之一。然而，在真正的緬甸社會裡，毒品不僅是人們的慰藉，更是支撐起現實生活的經濟來源之一。

原本，緬甸向國際毒品市場提供的毒品以鴉片和海洛因為主，九〇年代罌粟種植量高峰時期曾超過十三萬公頃，而且從殖民時代，統治者就鼓勵當地農民種植鴉片，待軍政府執政後，各自治區又以販毒作為主要財政來源。

對於農民來說，種「毒」的價錢略高於種米、種菜等一般農作，農民基於比較利益，多

半也會選擇種鴉片。

至於冰毒，則是可以從一種感冒藥中提煉的化學毒品，多次精煉後，成品的體積變小，毒性愈強，愈發晶瑩剔透，而冰毒的價格也依煉製程度有所差別。

近十年來，緬甸的人工合成毒品，產量和走私量大幅度上升，不僅已成為東南亞地區的主要生產國，也逐漸取代鴉片和海洛因在國際毒品市場中的角色。

拍片期間，我找來曾有相關經驗的同學弟弟，扮演《冰毒》裡三妹的毒販表哥，他的演出相當自然順暢，而且在他的說明之下，劇組人員才知道，觀看運毒者運送的毒品大小就可以推知他們的獲利狀況，以及運毒人在產銷鏈中扮演的角色。

事實上，毒品在緬甸社會裡的意義，和好萊塢電影或是報章披露的醜聞完全不同。

緬甸的毒品既非黑社會幫派的鬼祟勾當，也不是只有上流社會裡紙醉金迷的奢侈品，比較像是和抽菸、酗酒一樣，是一種不健康的「生活用品」。

◇ 存在於生活中的毒品

從小到大，毒品交易就存在於我的日常生活中。

農人把鴉片當做價格稍好、銷路順暢的「經濟作物」；運毒的人也不過就是毒品「宅急便」，賣毒品的，就跟賣糖果、餅乾的，沒什麼兩樣。

種毒、運毒、販毒，就像種稻、運米和賣米一樣，在緬甸很稀鬆平常，只是升斗小民較好謀生的一種方法與途徑而已。

我的家人都有吸毒、運毒的經驗，最先是爺爺初到緬甸時開鴉片煙館，他自己就會抽點鴉片煙，我父親有哮喘病，也抽鴉片。後來政府宣布，禁止鴉片館營業後，爺爺、奶奶頓失收入，我們這一房也被迫搬離了三代同住的房子。

靠著父親行醫和母親做小生意，又要上繳家族公庫，又要維持自己的生活，我們家常常入不敷出，甚至繳不出房租。

好在，母親在市場做生意時，結識了一位客人許大媽，她賞識我母親做事有條理，就讓母親當管家，我們也可住進她的大宅院裡，才免於露宿街頭。

記憶中，許大媽是個寡婦，但她擁有整塊近千坪的土地，上頭蓋了幾棟大房舍，雖然都

是茅草屋頂卻很扎實。說來，許大媽除了是我家恩人，也救了我的小命，因為母親當初懷我時，已經是第六個孩子，家境實在辛苦本來決定墮胎，是許大媽加以勸阻，我才能來到這世上。

一個寡婦怎麼會如此富有？原來許大媽做的是毒品大盤，大概就是「毒梟」等級。有好幾次，軍警跑來抄家檢查，許大媽也常被抓去關。

母親和幾個幫傭的中年婦人，也曾被許大媽差派運毒，她訂製了可堆疊的鐵製便當盒，裡頭裝滿了毒品，讓這些婦人們搭四天火車，送到邊境城市密支那。我媽第一次運毒成功後，得到的酬勞是兩大袋白米，許大媽私底下還特別多給我家一些食品。

當這種毒品快遞，能賺取的就是一點米糧，但是要冒的風險卻很大，一旦被抓，可能得面臨重刑。

母親第二次運毒就被逮捕了，還遭判刑入獄，那年我五歲。好在最後因為政府大赦，關了兩年母親才終於回家。

直到現在，中緬邊境仍有許多像母親當年那樣，單純為了補貼家計，鋌而走險做跑腿工作的婦女，她們礙於生活壓力，在知情或不知情下成為毒品行業的一員。

我從不隱諱母親曾有的販毒經歷，也不在意別人可能加諸的有色眼光。因為在緬甸許多涉入販毒、運毒的人，特別是婦孺，多數是在艱困的環境中，很勇敢地去做一件試圖讓家

庭溫飽的工作罷了，他們根本無法因此而榮華富貴。

至於像許大媽這樣的大毒販我所識不多，因為毒品生意並非單純的商業交易而已，還得和軍方有所往來；也因為和軍方關係好，所以許大媽常進監獄，也總能出來。

事實上，在邊境的產毒、製毒區，甚至不少毒梟可能同時也擔任官員，而且因販毒所得的巨額金錢，不只使個人富有，還可以不時捐錢幫助國家建設，造橋鋪路，因此毒梟在當地反而可以享有名望。

緬甸邊境的毒品問題只是冰山一角，背後交織的各方勢力相當複雜，例如中國對於從緬甸流入大量走私毒品非常感冒，但其實緬甸製毒的原料幾乎都來自中國境內，一些歐美的學術研究報告甚至指出，緬甸與鄰近國家邊境的毒品產業，由中國人出資，美國人負責銷售，成為行銷全球的毒品經濟架構。

當然，在成長過程中，我不懂這些毒品幕後的錢權交易，只羨慕那些非富即貴的親友，過著衣食無虞的生活。

長大之後才知道，我的小學和中學同學裡，有三分之一曾涉及毒品相關的行業。那些讓我總是羨慕的富裕親戚和朋友，家裡多數也和毒品有關，鄰里間知情者既無避諱，也不會刻意公開說三道四。

例如國中時有位同學，大肆炫耀家裡有一台可以變速的腳踏車，我不相信，為此還跟他

打賭，輸了五塊錢。回家向母親哭訴，母親當時安慰我說，「那人家裡是在做大事業的，所以才買得起那種昂貴的玩具。」後來，這個同學因為販毒在中國邊境被抓，遭逮捕時多次被電擊棒擊昏，放出來後人就瘋了，而他的弟弟也因為販毒而被槍斃。

另一位父親擔任學校家長會幹部的同學，也在中國販毒被抓，他的家人花錢買通了官員，硬是把人帶回緬甸。後來他被緬甸軍政府判刑八十年，而且流放到邊疆監獄，不過他家再次動用了關係，幫他的牢房裝設冷氣空調，還安排他太太每個月能探監陪宿。

念中學時，我有個非常敬重的老師，因為懷才不遇而離開教職，竟也跑去中

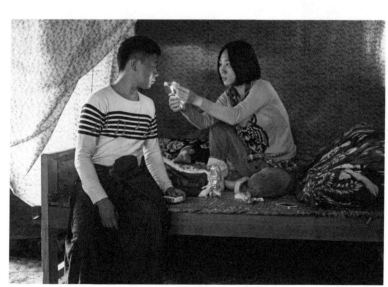

冰毒，是載不到客的摩托車車伕，以及被婚姻壓迫的三妹的慰藉。

國運毒；半途遇到公安臨檢，情急之下棄毒逃回緬甸，不知何故後來也染上毒癮。我回家鄉時曾特意去探望他，卻見老師整個人已喪失心神，完全不認得我了。

總之在臘戍這種邊境城市，家族親友之間完全和毒品沒有關係的，幾乎是不可能的事。

⬡ 毒品背後的心理因素

臘戍城裡有座佛塔，是情侶常去約會的地方，佛塔四周有樹可乘涼，有些吸毒的人也會去那裡吸毒，可能吸食過量，就死在哪兒，因此那裡不免有些鬼魅傳說。

有時候我會想，在這個篤信佛教的國家裡，這些人在佛祖面前吸毒時，會不會覺得自己是有罪的？還是他們只是單純地覺得很好玩？原本，我試著在《冰毒》中，安排了一幕主角在佛塔吸毒的戲，結果幾次下來都拍不好。

我想，或許是因為佛祖不允許，加上拍攝時天色已暗，最後就放棄了。

其實，在某個層面上，毒品和宗教，都是緬甸人心靈空虛的安慰劑，只不過毒品是暫時麻痺，而宗教是修行提昇。

尤其是到邊境礦場挖玉的人，他們因為家貧而冒險到礦場一搏，希望以此一夜致富。但

在礦坑裡的工作環境惡劣，坑道隨時有坍塌危險，再加上玉礦區時常爆發戰爭，富貴與死亡，常常就在一線之隔。

此外，玉礦場的工作大致是由一個持有礦區與加工廠的老闆，招募工人採礦，待工人挖到玉石後，經加工處理，再由老闆拿到市場銷售。玉石賣出去的價格，則由礦廠老闆與挖礦工人共享，分得的比例不一。

運氣差一點，遇到黑心老闆可能謊報賣價，或者高額抽成；當然也有不錯的老闆，像是二姊夫家親爹，之前挖了塊玉石，老闆分了八成給他，算是罕見的善良商人。

《冰毒》裡阿洪父子前去借錢的大媽家，兒子好不容易在礦場挖到玉，卻還在待價而沽，所以大媽才向阿洪父子說：「挖到玉了，還不知道能不能賣出去？」這也透露了玉礦工人拚死賣命，卻只能富貴由天的無奈。

到玉礦場工作的人，面對發財夢一次次落空的失望，以及邊境區長年戰爭，身陷死亡的恐懼，好不容易存到一些錢，就開始藉吸毒麻痺自己。一開始，有人是因為無聊、苦悶而碰毒，也有人是為了達到精神亢奮，可以長時間挖礦而吸毒，不管原因為何，到玉礦工作，十之八九都會染上毒癮。

我大哥十六歲時就到玉礦場工作，好幾年家裡人癡癡盼望，但是都沒能等他挖到玉，賣個好價錢衣錦還鄉，原來大哥在礦區，已和多數工人一樣染上毒癮。

二〇〇四年時他因為吸毒被抓，雖然當時家裡已有能力拿錢保釋，但是家人決定讓他在牢裡戒毒並思過。大哥出獄後，繼續到玉礦場工作，但他不再碰毒，也慢慢攢到一點本錢，現在做起翡翠貿易。

在毒品無所不在的環境中成長，從小我看到有錢有勢的人靠毒致富，窮苦人家為了生活運毒、販毒，無論富貴或貧賤，最後統統染上了毒癮，就這麼斷送了自己的大好前程。只不過，我所了解的毒品問題，向來不是單純的是與非，黑或白的問題，而牽扯了政治、社會階層，以及求生出路的抉擇。

至於，值不值得為這個抉擇坐牢、賠命？

只能說，在底層生活的窮苦人，沒有選擇的權力，而靠著毒品致富的有錢人，則沒有拒絕的勇氣。

180

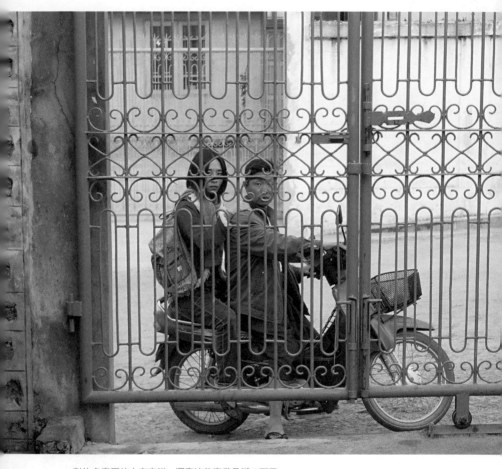

對許多窮困的人家來説，運毒這件事僅是糊口而已。

回到電影 Day 8

歷經前一天拍攝在山上種菜、燒地，徒步到山下的辛勞，隔天大家身體的不適感加重，只喝得下米湯和葡萄糖水，根本無法工作。

大夥兒除了繼續服藥之外，也按當地人的土方法，坐在院裡「烤」太陽；男人們上身打赤膊，只有胸口蓋件衣服防風，就在陽光下苦中作樂「享受」刮痧。

大家推敲起可能的病因，開始懷疑起是不是哪一餐的食物出了問題，甚至連我自己都忍不住抱怨，呈現出城市人對於偏鄉的防衛和不信任，這讓我媽聽了沒好氣地嘟嚷，以後還是別回來了。

其實，外地人到臘戌，水土不服是正常的。因為我們拍片的時間在冬季，白天氣溫可達攝氏三十多度，入夜後氣溫驟降至四到五度，而且還會起霧，溼度很高，對於外地人來說，這種冷熱交替、溼度又高的天氣，身體當然不適應。

大家都病了，我心裡做好隨時停拍的準備，最壞的打算就是包機返回台灣；包機花錢事

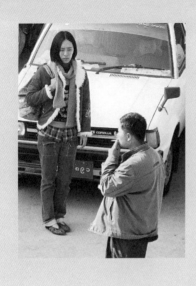

實際混入車站人群中的男女主角。

Day 8 運毒與吸毒

經過休養，大家恢復了點元氣，也開始悶得發慌。

第八個工作日，劇組早上先到車站補拍阿洪攬客的鏡頭，這次是以《冰毒》裡的阿洪為主角。工作人員已熟悉了車站的環境，再加上從警局傳出我們是備受禮遇的客人，再次回到車站拍攝，管理站的警察態度變得相當友好，餐廳老闆娘也不再驚惶，我們稍稍放下了警覺心，盡情投入工作。

小，但是每天從仰光只有一班飛機直飛台灣，我必須透過管道，請人協助申請，申請成功與否，誰也無法預料。

除了部分新來的車伕，在發現攝影機時，會興奮地突然打招呼，造成NG以外，整個拍攝過程十分順利。

透過數位相機三吋取景器的小螢幕，我看著從山上來的農家子弟阿洪，在眾車伕此起彼落的高聲招呼中，兀自生澀地擠在人群裡，不敢放膽拉客。

接著，三妹從中國坐長途車返鄉，神情嚴肅地擠在人群裡，不敢放膽拉客。

在真實的場景裡，男女主角在混亂的車陣人群中相遇，從此翻轉了兩個人的命運，連我自己也地被鏡頭裡的影像所吸引了。

結束車站的拍攝，我們緊接著拍攝三妹第一次運送毒品，場景設定在菜市場裡交貨。在找不到合適人選下，我自己跑龍套，飾演在路邊攤等著收貨的客人。

被我們選為拍攝場景的菜市場，商圈主要是沿著一條街擴散開來，其中一頭正是接到執行製片王興洪家的門口。所以在拍攝時，我們以他家為根據地，用長鏡頭，跟著主角們移動的腳步，捕捉市場外圍的稀落，逐漸到熱鬧的市集中心點。

飾演買毒客的我，在市場中心點等待，為了不顯得奇怪，我先到小吃攤，點了粑粑絲邊吃邊等，可是預計八分鐘拍完的鏡頭，我足足等了一個小時還沒見到人影，粑粑絲吃完，我又喝了茶，然後東摸摸、西摸摸，假裝吃東西。

遠遠地，終於見著一團人，圍著劇組緩緩前進。原來是因為攝影師倒著走路拍攝，吸引

184

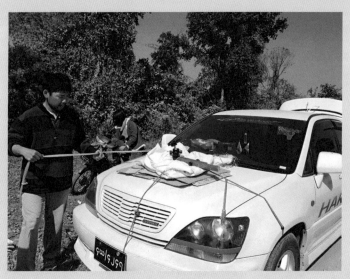

《冰毒》車拍是以土法煉鋼、就地取材的克難方式完成的。

演出這一場吸毒戲。

頭和吸毒用具。我讓兩位演員走上山頭，

人到這兒嗑藥，但沿路被丟棄了不少針

先前興洪曾來此勘過景，碰巧這天沒

處平常會有吸毒者停留的山頭。

摩托車的演員，繞著山路拍攝，來到一

拍戲。我借來同學家的發財車，領著騎

當天的第三個場景，是運毒過程的車

最快的方式從現場撤離。

騷動擴大，我們取得畫面後，劇組就以

貨給我這個客人之後，拍攝完成。為免

好不容易，女主角走到小吃攤前，交

張感。

的角度，更加呈現主角第一次運毒的緊

攝影師只得以仰角方式拍攝，這個取景

了路人圍觀，為了避開周邊圍觀的路人，

《冰毒》裡男女主角吸毒完後躺著的山丘，也是現實生活中吸毒者常出沒的地方。

一般來說，只有剛接觸毒品的人，可能會與奮過頭而跑到外頭嗑藥，長年吸毒者多半習慣在家中用藥。這場戲是描述三妹運毒成功後，膽子大了，在半途臨時興起，吸毒紓壓。

由於太過專注於拍攝，我沒注意到一個軍人已經走到身旁，他不動聲色問我們在做什麼，把大家嚇了一跳。

我觀察到他的軍階不算大，但我還是很快速地遞出香菸，解釋說我們只是在拍些夕陽風景照。軍人帶著我到了另一座正在興建電信基地台的山頭，那裡還有座崗哨，站了兩名小兵，原本他想索討我手上的 iPhone 手機，但我回答，這是仰光一位將軍送的。他臉色大變，熱情地拿出珍藏的雪茄，反過來招呼我。

接著軍人開始向我訴苦，說曾經是養豬戶的他好不容易考上軍職，經歷一場誤殺事件後被拔掉官職，之後又再次考試當上軍人，就被派守到這個荒僻的基地台。他的言談間充滿

了苦悶，也透露自己有酒癮，可是他沒忘記檢查剛剛拍攝的影像。

我打電話給興洪，告訴他軍人要看劇組拍的風景照，心裡估量著，回程步行約二十分鐘，足夠讓同事抽換記憶卡，拍幾張照片應變。最後有驚無險，離開前我塞給軍人一萬元，並好言請他喝酒，才結束又一場的驚魂記。

為免節外生枝，劇組打道回府，只留下興洪和可熙兩人繼續騎車「自拍」，車程中他們要演出嗑完藥後飄飄然的神情。

我照例回家幫忙煮晚飯，沒多久，就聽到鄰居神秘兮兮地跑來向我媽說，興洪載著那個外地來的女人，騎著車在城裡來回穿梭，兩人神色怪異，一路癡癡地笑個不停，就像吃了藥一樣。

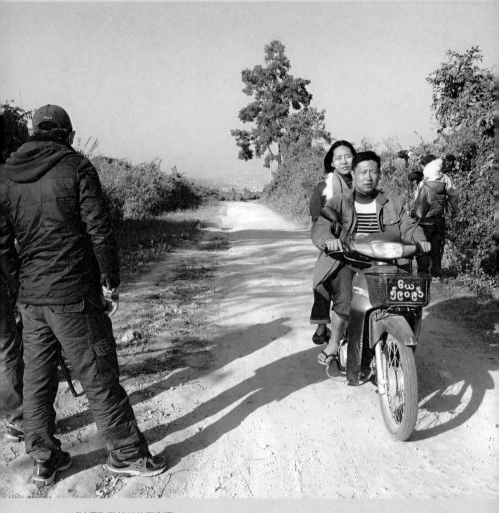

《冰毒》路拍時的工作照。

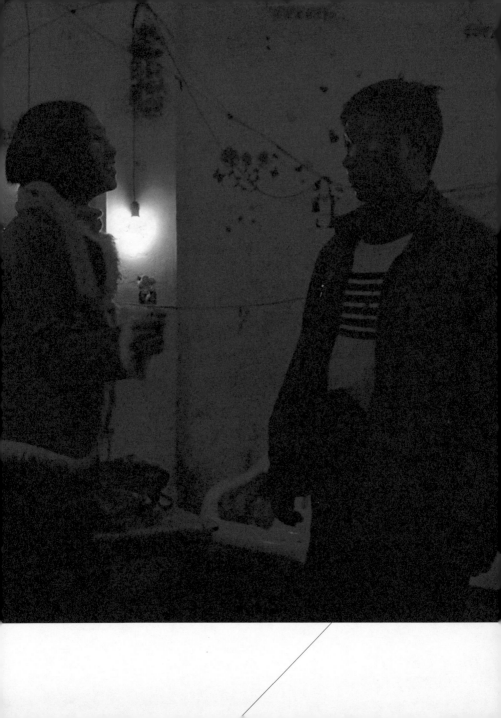

這些受大眾歡迎的流行歌曲，代表了多數人處於不安的情緒裡，
即便表面上是很高興地唱著歌，
但心底卻仍是沉浸在一種悲觀的自溺裡。
反映在現實生活中，要養活自己、負擔家計的年輕人，
礙於現實條件，對於追求愛情很沒自信，才會藉著歌曲表露。

苦悶與慰藉

唱歌，是緬甸人在苦悶生活中少數的娛樂和慰藉。

緬甸人本來就很愛唱歌，年輕人就是在路邊彈彈吉他就可以唱起來，幾個朋友邊走邊唱就能覺得開心。至於到ＫＴＶ唱歌，則是這十幾年才從中國傳來的娛樂場所，歌曲伴唱帶也大都是從中國進口。

對一般人來說，到ＫＴＶ唱歌是相當奢侈的事，平常消費不起，所以除了上流社會把它當成娛樂場所以外，ＫＴＶ一般都是政商人士談事情、毒販做生意的地方，有些甚至能擺桌宴客，有坐枱小姐服務。

臘戌在天黑後，路上人煙稀少，只剩簡陋的卡拉 ok 還亮著燈。

不過，到ＫＴＶ少不了飲酒作樂，酒一喝多了，就容易惹事，也因此ＫＴＶ裡常發生尋仇、酒後起衝突等是非。

有一回，長我二十歲的鄰居阿培哥辦婚禮，宴客後他找我和另兩名親友到ＫＴＶ見見世面。當時還是卡拉ＯＫ的時代，也就是一個開放式的大廳，各桌輪流點歌。同時間，店裡還有另一大群客人在辦慶生會，約有四十個人，所以我們這桌只在剛入場時唱了一首歌，就耗上大半天沒能再點歌。

等著、等著就等出火氣了，阿培哥跟老闆說，「再沒能輪到我們唱歌，我就請你吃花生（子彈）！」

導演（右）指導女主角在卡拉 ok 唱歌的側拍照。

他回座一想，對方人多勢眾，而自己身上甚麼都沒帶，一旦開打，可能佔不了便宜，就氣憤地領著我們離開。

回去之後，個性衝動的阿培哥愈想愈氣，雙肩背上槍，手裡拿了刀，準備開車去卡拉OK討公道，還順口吆喝我同行。我只好和一名同伴在後面尾隨著，心想：阿培哥單槍匹馬肯定吃虧，若他受傷我們還能幫忙送醫。

阿培哥真的帶著武器，衝上卡拉OK二樓，我們靜靜地待在店外不遠處等待。過了一會，壽星女友哭著跑了出來，我猜阿培哥應該是贏了。

等到那桌客人散去，我們才敢上樓，喝醉的阿培哥好不容易拿回麥克風，他搭我的肩說：「Midi 啊，在這

194

邊，你要夠硬！不然連唱一首歌的資格都沒有。」接著他點了一首《古月照今城》，扯開嗓子大聲地唱起來。

據說，先前阿培哥衝進店裡，把對方全叫起來排排站，一個接一個地問：「服不服氣？」聽到滿意的答案才罷休，最後他還是砍了壽星一刀。但這件事並未就此落幕，不久後阿培哥帶著新婚妻子回娘家，才下車，就衝來幾名不明人士，拿機關槍對著他的吉普車掃射，顯然是復仇警告。

最後阿培哥找到被他砍傷的人，也賠了不是，才了結這起酒後荒唐事。

另一次，山弟邀我們一群朋友去唱歌，結束後大家意猶未竟，又坐著山弟從家裡偷開出來的車去兜風。途中有人起哄作劇，半夜去敲別人家的門，結果引得對方開車來追，我們自以為逃掉了，躲進另一家KTV裡繼續跳舞、唱歌，沒多久店家通報，我們的車被人砸了。

原來是先前被鬧的這家大哥追來，他堵住店門，拿著棍子邊砸車，邊要求我們道歉，山弟見狀立刻打電話找哥哥求援，等山弟哥哥來後，才發現這位大哥是他的朋友；雙方最後互相賠禮，對方也賠錢把車修了。

電影裡的歌

可能我自己到KTV的「經驗」不是太好，平時也不常去，但此次拍攝《冰毒》，我特別安排一場三妹和阿洪到卡拉OK唱歌的戲，因為這代表了一種從現實生活中遁逃的心態，也是兩人走進內心憧憬的愛情裡的象徵。

在《冰毒》裡，男女主角選唱不同的歌曲，其實也代表著各自的身分、性格與命運。三妹唱了林憶蓮的《愛上一個不回家的人》，這是中文歌曲，透露出她的家庭背景受中國文化影響甚深，另一方面也傳達三妹不甘受騙到中國嫁人生子，心中決意反叛，明知冒險仍然選擇運毒賺錢，對命運採取主動回擊的姿態。

劇情安排三妹原本獨自在卡拉OK唱歌，發現門外徘徊的阿洪，一點顧忌也沒有就對他招手邀約同樂，看阿洪很不自在，她帶著慫恿的意味跳起舞來。

三妹的舉動代表了一種誘惑，但從另個層面來看，性格外放的女主角，是不懂禮教束縛、敢作敢為的人，所以她敢自己一人就跑到卡拉OK唱歌，更不避諱拉著男人自顧自地唱跳起來。這和《歸來的人》片中，同樣有女子被騙到中國結婚生子，最後屈服命運安排的故事情節不同。

196

從農村到城裡當摩托車伕的阿洪，雖然同樣是華人，但他為了求一口飯吃，根本無暇顧及傳統文化，也沒空聽華人歌曲，所以他唱的歌是人人琅琅上口的緬文流行歌曲〈愛人的童話〉，歌詞裡充滿對純情、美好的愛情的想像。

〈愛人的童話〉是描述一對年輕戀人的故事，女生後來拋棄了男生，男生無法從情傷裡走出來，還留在愛情的童話裡。歌詞翻成中文是這樣的：

妳好狠心啊

愛人啊

我的美夢總是破滅

妳還是編織童話

妳現在早已忘光了

好像一場夢啊

都會注意到我指甲變長了

每次妳不經意

妳曾說羅密歐茱麗葉都比不過我們
我們的愛情比亞當和夏娃更純真
可是現在呢？
妳卻把我一個人留在童話裡
妳不是說離不開我嗎？
妳不是說只愛我一個人嗎？
可是現在呢？
妳還是離我遠去了
愛人啊
妳好狠心啊

《歸來的人》裡，苦悶的年輕人一面彈著吉他唱歌，一面幻想能到國外過生活。

歌裡潛藏的意涵

這是一首悲傷的情歌，在《歸來的人》裡也出現過。這首歌之所以在緬甸流行，是因為歌詞裡投射了勞苦的人對愛情的想像。

在車站攬不到客人的阿洪，第一次走進他消費不起的卡拉OK，剛開始只是愣愣地杵著不動，但在靜默中，他的心被這種迷幻、享樂的氛圍改變了，兩人有了進一步的交集，也各自對命運做了抉擇。

兩人運毒成功後，愉悅地騎著車，再度回到卡拉OK店，三妹成為聽眾，阿洪拿著麥克風唱起〈愛人的童話〉，因為他膽子大了，也賺到了錢，因此產生自信，有勇氣追求歌曲裡的愛情。

緬甸情歌的歌詞中，常出現「肝碎了」、「心碎了」，這些起於背叛、暗戀、等待和變心的字眼，多數是因為考量金錢、財富後的選擇。

在我印象中，緬甸流行歌曲裡似乎沒有任何一首，是描寫情人彼此相愛、過得很幸福的，大多數的歌詞都是：「我們兩個人的愛情故事還沒有結束，你就已經走了，就像電影還沒散場，夕陽就已下山……」，或者是「聽說你要嫁人了，可是新郎不是我……」。

就連在緬甸華人之間流行的歌曲也一樣充滿滄桑，例如張宇的〈曲終人散〉，姜育恆的〈再回首〉，王傑的〈一場遊戲一場夢〉，還有在《窮人。榴槤。麻藥。偷渡客》中，男主角所唱的王傑的〈安妮〉。

這些受大眾歡迎的流行歌曲，代表了多數人處於不安的情緒裡，即便表面上是很高興地唱著歌，但心底卻仍是沉浸在一種悲觀的自溺裡。

反映在現實生活中，要養活自己，負擔家計的年輕人，礙於現實條件，對於追求愛情很沒自信，才會藉著歌曲表露。

流行歌曲，其實透露出一個社會的集體心態，我拍攝的歸鄉三部曲中，每部片都安排了不同的歌曲，表達社會的情緒與思想。例如，《歸來的人》中所選用的歌曲，幾乎都是傳統緬甸民謠，偏向自然派與反戰，代表在外打工的年輕人，想家的思緒和對於回鄉的渴望。

至於《冰毒》裡的〈愛人的童話〉，其實也隱喻了緬甸男女之間的相處模式。

年少時，我們曾經幫一位玩伴寫情書、追女孩，我還記得情書的內容，像是「我的第一口菸為妳而抽，我的第一口酒為妳而喝……」這類肉麻兮兮的字句。

當時朋友還把情書唸了一遍、錄進卡帶，再送給心儀的對象。可惜的是，儘管如此費心，最後仍然換來一場空。

後來這位朋友到泰國打工，沒多久交了女朋友，他寫信回來說，就像情歌裡所寫的，女

朋友會注意他的指甲長了沒，還會幫他剪指甲。在緬甸保守的社會風氣下，戀愛中的男女少有肢體碰觸，如果出現像歌中情人剪指甲的橋段，就等於隱喻了異性間的親密關係。

⬡ 緬甸的茶館文化

KTV在緬甸社會哩，代表是一種對於現實生活的逃脫，但它的消費太高，不是所有人都去得起，大家都去得起的是「泡」茶館。

茶館是個很有意思的地方，在緬甸各個城市、村莊，不管人口多寡、是否繁

《歸來的人》裡，男主角因找不到生意可做，常在茶館裡晃蕩。

華，一定都有幾家茶館，即使是再小、再簡陋的小村子裡也有。不知道這樣的茶館文化，是不是因為緬甸曾歷經英國殖民，所留下來的影響？

緬甸茶館的形態多樣，簡陋點的沿著街邊，擺著幾張桌子，散著幾張椅子，就可以是一家茶館；講究點的店家，會撐起帆布可以遮陰擋雨，放點音樂；再好一點的規格，就是設在有屋有頂的店面裡。

一般來說，茶館從早晨五點就開張，營業到晚上九點，而晚上九點在臘戌，已經稱得上罕見的夜生活了。

茶館裡，供應各式現點現做的小吃、小點，包括粑粑絲、麵包夾奶油、肉包子、油條、魚湯麵等，緬式、中式、泰式、西式等多元民族風味料理都有。

最吸引人的是，喝茶免費，還讓人無限續杯，店家也不會限制客人要有最低消費，所以人們到茶館，至少都會點上一份幾十塊的小點，好整以暇地待上大半天。

《歸來的人》片中，主人翁和朋友在茶館敘舊，茶喝著喝著，實在忍不住茶湯清淡如水，招來服務生換茶葉。

這個情況全然寫實，因為茶館的茶免費續杯，茶葉品質怎麼可能會好？很多時候，店家會將泡過數次的茶葉曬乾後，繼續供應作沖茶使用。其實，上茶館的客人多半知情，但也

202

不大生氣，因為這份平價消費，提供了緬甸人難得放鬆的閒適。

茶館裡的客人也很多元，不僅販夫走卒前來填飽五臟廟，年輕人也在這裡消磨時間兼把妹，甚至也有便衣軍警在此埋伏逮人、毒販相約交易等，是個龍蛇混雜的場域。在《冰毒》裡，主角就是在茶館等待運送毒品的指令。

除了供應美食，茶館也是地方的資訊交流站、人際社交舞台，在政局朝改革開放後，茶館甚至還成為人民談論政事的小議場；有外國媒體就比喻，茶館是觀察緬甸文化與政經變遷的小櫥窗。

從小到大，我就常看到緬甸男人們從早到晚就泡在茶館裡，在香煙、茶水、飲料、小菜中，天南地北、東拉西扯地度過鬆散的一天，而這裡，或許也是廣大的緬甸苦勞階層，唯一擁有，也唯一負擔得起的娛樂場所。

Day 9

一 卡拉ＯＫ與宰牛

《冰毒》中的卡拉ＯＫ位在車站商圈，店東老楊原先經營一家賣酒給警察的專門店，後來才做起卡拉ＯＫ生意，現在同樣以軍人、警察為主要顧客。

劇組要包場唱歌，順帶在店內拍攝，老楊似乎有幾分警覺，直說想在一旁觀看。因為卡拉ＯＫ在緬甸不只是娛樂場所，還有軍警、毒販、商人等人會到此談事情、做生意，劇組大隊人馬帶著器材，顯得行蹤詭異，難免不被盯哨。

有了先前在車站拍片被告密的經驗，這一次我們的行動更加謹慎，先以汽車搬運器材，人員再分批騎車抵達，在鐵門半遮掩的情狀下進入店裡，拍攝過程也拉下鐵捲門，避免外人有機會張望，同時由我和老楊閒扯聊天，分散他的注意力。

正式開拍前，還得解決場景佈置的問題。因為卡拉ＯＫ店的裝潢擺設十分簡陋，除了一

台中螢幕色調刻意調成紫紅色的電視機和播放器外，就只有幾張桌椅，點歌本上僅有寥寥幾首中文歌，其他都是緬文歌謠。

兼任美術設計的攝影師協同執行製片，兩人騎車到水電行，採購了電線、燈泡，還有些彩帶羽毛，回到店裡就快速地拉線、接線，重新調整電視機擺放的位置。為營造更多的迷幻氣氛，我們靈機一動，拿出 iPhone 切換至手電筒功能，以三支手機製造出如同舞台燈的閃爍效果。

導戲過程中，老楊發現我們並不是拍攝唱歌的歡樂場景，開始發出質疑。因為擔心他跑去告密，我們在拍片前就買了一瓶酒請他喝，企圖讓酒精鬆弛他的警覺，只不過老楊愈喝愈碎嘴，不停說著：「欸，我知道，你們在拍電影喔！」

接著，他拉著我走上三樓，一股腦吐露自己的導演夢，還比手畫腳地講述了自己編寫的故事，不時問我這些點子好不好，像是找到知音似地停不下話匣子。

他細數自己怎麼樣把女孩子騙來店裡坐檯，坐檯費如何抽佣，經營軍警關係又有什麼樣的祕訣和技巧；我聽得興味盎然，本想將這些故事錄音記下做為劇本資料，卻被老楊斷然拒絕了，他說，「這個故事，只有我才懂得怎麼拍。」

近中午時，老楊接到軍人預訂下午的包場預約，於是他要求我們只能拍到兩點；幾番商

討，請他把軍方飯局延後到晚上，老楊打了幾通電話聯絡不上客人，就騎車外出親自前往通知。

沒想到，老楊回來時帶了一位朋友，說是以後要一起組電影公司的夥伴，雖然我們擔心對方可能是軍警的密探，卻礙於時間壓力，只能硬著頭皮繼續拍攝作業。所幸拍攝唱歌的橋段，氣氛變得歡樂，有舞蹈底子的可熙在戲外也跳舞娛樂大家，舒緩了原先緊張的情緒。

在演出時，女主角可熙其實唱了三首中文歌，分別是《美酒加咖啡》、《愛無止境》、《愛上一個不回家的人》。一來因為店裡就只有這幾首中文歌，二來是應老闆的要求，不過由於現實狀況的限制，拍出來的影像反而帶點紀錄片的味道。

一 夏娃的蘋果

在卡拉OK店拍攝到近兩點，劇組便收拾器材轉往山上大公家，預備拍攝男主角運毒後返家，以及他們在田裡帶牛耕作的鏡頭。

上山途中順便拍攝阿洪載著三妹，兩人吸毒後一路癡癡笑的情節。

連續好幾天，我都讓兩位主角騎車閒晃兼自拍這場戲，他們倆每回都設計不同的情境進

行演出，有瘋狂亂笑的，有含蓄帶笑的，還有迷茫傻笑的，揣摩故事男女主角吸毒後的各種情緒表現。

可惜的是，在後製剪接時，順應劇情只揀取了幾秒鐘的畫面。

來到大公家正式演出，劇情是離家多時的阿洪騎車回來，用運毒的背包裝了一顆五百元的蘋果，結果換來父親一頓罵。

蘋果，在《冰毒》裡是一個重要的符號，先前他們父子倆找上開榨油廠的表叔借錢，表叔家就放了一盤昂貴的蘋果，這一回，換阿洪有能力買蘋果了。

蘋果在緬甸是奢侈品，當地不產蘋果，大都是自中國進口，早期因為進口量不多，有錢還不一定買得到。我小時候在廟裡當和尚，第一

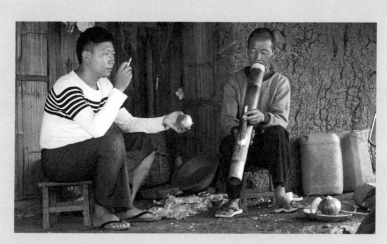

電影中的進口大蘋果要價高昂，即是是現在，一般人還是買不起。

次看到蘋果是在中元普渡時，一名香客帶來兩顆蘋果換取住宿，蘋果就放在佛前供桌上。

由於拜拜儀式結束後，供品可讓孩童們自行拿取，當時我就緊盯著蘋果不放，心情相當緊張。後來，果真讓我搶到一顆蘋果帶回家，雖然那是顆很小的蘋果，母親還是細心地切成一片片，讓全家人都能吃到。

所以，蘋果在緬甸也是一種財富象徵。小時候大人會說：「你看看，周大媽家有錢吶，她家裡買了十顆蘋果，丟在那兒隨便吃的。」這就代表周大媽家有錢得不得了。

《冰毒》安排蘋果的橋段，象徵緬甸貧窮百姓對財富的想像與欲望，在歐洲愛丁堡參展時，有影評表示，這是亞當、夏娃吃了蘋果，掉進失樂園，失樂園就是冰毒。我很同意這樣的觀點，小人物致富的欲望也確實是這一部電影的本質。

一 意外撞見宰牛

照計劃，這天還得拍攝阿洪父子與牛犁田耕作的畫面，但勘景時撞見大公的鄰居正要殺牛。我們原先誤以為是大公家的牛被殺了，揣測因為吸毒的兒子要買毒，所以宰了牛換錢，抑或是家裡經濟困難只能賣牛過活？好在最後搞清楚了，那頭牛不是大公家的。

大公說，牛的確可以賣不少錢，但他老人家捨不得。

在華人社會，農家把牛視為神聖的動物，所以不吃牛肉。

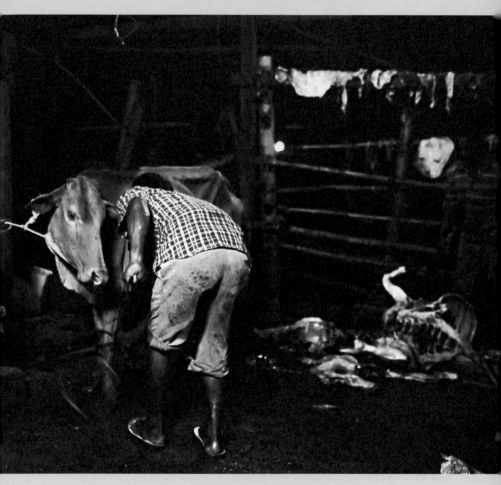

全球資本主義結構下的窮苦人家，如同屠宰場裡的牛一樣，只能任人宰割。

在華人社會，農家把牛視為神聖的動物，所以不吃牛肉。我媽說過一段她的兒時往事，在中國大躍進時期，舅舅被派去守大煉鋼廠，不幸生了重病，她自告奮勇代服勞役，礦區生活很辛苦，三、四千人才配一頭牛協助農事。

而且因為糧食不足，除了自種玉米，甚至得啃樹根、挖菜根，許多人因為營養不良而生病，最後村長決定把那頭耕牛殺來吃，給大家補充營養，宰殺時那頭牛哭得稀哩嘩拉，我媽不忍心，寧願自己忍著飢餓，連肉湯都沒敢吃。

至於這一次意外出現的殺牛場景，畫面實在太震撼了。那頭將被屠宰的牛，四肢被捆綁著，面對行刑的宰刀，真的淚流滿面。

接著，屠夫把牛頭一扭，朝著牛頸一刀下去，一息尚存的牛，只能默默地等血被放乾了才漸漸死去。之後這頭大黃牛就被屠夫俐落地肢解，有條有理地分配著內臟，被賣到市場上去。

我趕緊要攝影把這一幕拍下來，也悄悄地在心中改變了《冰毒》的結局。

原先設計的結局是阿洪發了瘋，而把牛抵押了出去卻贖不回來的老父也就此莫名失蹤。

但是這場意外出現的殺牛戲，毫不遮掩地直視低下階層人們的無助與絕望，也成為電影裡令人不忍卒睹，卻又深具力量的結尾。

10

原先我在拍完兩部劇情片後心力耗竭，

我嚮往可以有錢買張夠大的畫布，手邊有足夠的顏料盡情揮灑，

雖然現在這個心願還未達成，但我確定「我是可以做電影的」，

也終於決定把拍電影當作一份職業。

對觀眾來說，《冰毒》的拍攝已劃下句點，

但對我來說，我的電影路才剛要起步。

結束
與
開始

我從細縫中的鏡框中看著車子黃光掃過內比都黑色的森林

半夜我們在趕路

昨天的戲，我們還在追逐

灰與沙飛進布滿血絲的眼睛

揉也不是，不揉也不是

野菊與紅花與我們同在

已被沙與黃土掩沒

老人說最好不是戲；他願意不再醒來。

牛被開腸破肚

青色的臉；半笑不笑來自地獄的吸毒人。

家平，你真的不記得我嗎？

你一直勉強地冷笑，

你父親說你被下了十二道降頭。

是愛？

他與妳？

妳的婚嫁是妳的成年禮

甘蔗園，玉米地。

女兒？妳命好苦，妳才十五歲！

不停來回踱步；打死她吧？

焦灼的母親背著剛滿月的嬰兒；

我們若無其事又若無其事

沙與灰塞住我們的喉嚨喘不過氣

找活路人在車抵站時推擠

誰要出租車？誰要出租車？

我們躲在高處又若無其事冷眼旁觀

清晨灰霧讓我們看不見

看不見許多生靈和鬼魂

就像我父親那件軍色大衣上的電瓶水漬會永遠存在

一直繞著我們

遲遲不肯離去。

這城市太多冤曲

人人都說幸福將至

但擺放到天明的攝影機裡

郤錄下了巴利佛經召不走的鬼魂。

我們還在趕路

半夜內比都的森林；深黑不著邊際

我們還在趕路！

這是我為《冰毒》寫的電影介紹，與其說是電影介紹，不如說是這一趟回鄉拍片經歷的種種。

不願意再醒來的大公，十六歲女兒被搶婚的媳婦，被開腸破肚的大黃牛；這些人、這些事都在我的家鄉臘戌裡，真實地上演著。

我不知道還能怎麼樣表達我對家鄉的複雜情緒，臘戌有它的純樸，正如因為運毒時三妹被抓，大受刺激的阿洪，出事了就急奔回家找父親，這樣的直覺反應是很純真的。

但在臘戌生活也有它的悲涼、它的孤立無援。

我在整個故事裡，刻意安排阿洪家沒有女人，三妹家沒有男人，三妹唯一的爺爺死了，

父兄也不在。這樣的背景意在展現人的孤立，也許主角家裡多了男人或女人，他們解決問題的方法就會不一樣，他們的命運也可能朝向另一個方向。

然而，在殘酷的現實下，孤立無援的處境真的可以被翻轉嗎？大公家裡那個鐵青著的臉、半笑不笑的吸毒兒子，榨油廠裡老人那個被下了降頭、發了瘋的兒子，他們都曾奮力反抗他們的命運，但最終卻又在現實的漩渦裡沉溺。

這些我自己都還找不到答案的問題，都是我在《冰毒》這部電影裡想說的。

◯ 記憶電影

回到最初，拍電影從來不是我的夢想，那只是我述說個人生命故事的方式。

在臘戌生長的華人，每個人的生命中都承載了太多的故事，從中國、緬甸，到另一個異地，一代流傳一代。

如果我沒有找到「拍電影」這樣的方式，我沒有辦法感受到生命中這種全然的自由。但在此之前，「電影」這件事，在我的成長過程中算不上重要，因為它對我來說太過昂貴。

大約在我六、七歲時，村裡才有第一家「電視院」。說「電視院」是因為，那不過就是

把一台二十吋的電視機、一台ＶＨＳ放影機，擺在不到十坪的茅草屋裡。電視院每天會放映幾部片子，就寫在門口的黑板上，每部片長約七十分鐘，一張票賣價緬元五十分。

電視院開幕那天，店家打出免費試看五分鐘的促銷，幾乎全村的人都擠進了這間小小的茅草屋裡，我還記得開幕片是梁朝偉主演的《倚天屠龍記》電視劇，畫面中還有芒草飛舞，梁朝偉帶著一群人在山上打鬥。

當然，一過了免費的前五分鐘，我們這些沒錢看片的孩子全散了。

電視院開張的隔年，臘戌城發生大火，包括我家在內，許多戶人家都燒毀了，村民們只能逃到山上。山上雜草叢生，風很大，災民啃著別村捐贈的粗糙麵包果腹，有些人家沒了，家人也人死了，耳邊不時傳來啜泣聲。

在那樣的情境下，我嘴裡哼著麵包，看著四周茅草在風中搖曳擺動，腦中卻浮現《倚天屠龍記》裡那幕在山上武打的畫面，想著想著，突然想唱起歌來。如今回溯，這大概是我對影像的初次記憶吧。

之後，我和玩伴會去電視院看五分鐘的免費戲頭，但是並不會特地花錢消費。有一年老闆的兒子從加拿大帶回了《末代皇帝》這部片，前五分鐘都看著「一個小孩坐在龍椅上」，我心裡還抱怨著：「主角怎麼老半天不打架？真是無聊！」

當時村裡人人叫好的片子，應該就要像成龍的電影，充滿打鬥場面才是精彩，或是吸引

218

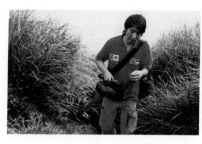
大學畢業製作，拍攝《白鴿》時的工作照。

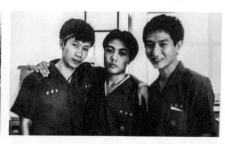
趙德胤（右一）初到台灣，到台中高工就讀時照片。

○ 故事，才是核心

母親和姊姊去看的《庭院深深》等瓊瑤文藝片。

十六歲那年，我離開家的前兩天，好友山弟為我餞行；他請我到仰光的電影院看《空軍一號》。電影散場時，路上很驚喜地巧遇小時候的印度籍英文老師，原本我們打算好好敘舊，卻突然下起大雨，只好匆匆告別。

回顧我的觀影經驗，印象深刻的，總不是曾經看過哪些好片子，而是看電影時發生的那些難忘的生活故事。

到了台灣念書後，我每天忙著打工，連看電視和報紙的時間都沒有，更別說看電影了。

二〇〇一年，山弟家裡辦婚禮，託我在台灣買DV寄回緬甸。到了攝影器材店，接過老闆給的DV，第一次透過小小的螢幕往外看，我發現鏡頭裡的影像，竟然和

肉眼看到的景象不太一樣。

我回想起小時候，到一位家裡開沖印店的朋友家鬼混，在暗房裡微弱的紅色光線中，相紙慢慢顯影時的奇妙感受。

幫山弟買的攝影機，因為緬甸政局緊張而送不回去，我留在身邊就常隨手拍拍玩玩。剛開始，就拍些下課時同學在樹下彈吉他唱歌的瑣事，當時一片磁帶可拍一小時；我沒錢多買，每次拍滿了，就洗掉影像重拍新的。

機器操作熟練以後，我也拿DV幫人做婚禮紀錄，或是接拍學生MV來賺錢。

升大二時，我到二輪片戲院看了印度裔導演奈沙瑪蘭拍的《陰森林》，覺得有點意思，思索要如何拍一部「電影」。為了完成一部片，我上網蒐購二手DVD，大量地看像是穆瑙的《日出》、史蒂芬·史匹柏的《搶救雷恩大兵》、東尼·史考特的《女模煞》等電影。看電影時，我總覺得時間過得特別快，好幾次看得忘了時間，直接在教室裡過夜。

但是當時對電影其實根本沒有概念，之後盜版光碟開始流行，我當然也就不會想花錢進電影院了。

二〇〇五年時準備畢業製作，老師建議我利用熟悉的工具去拍片，為了繳作業，我開始一天可以看上兩、三部片，假日更是整天泡在電影裡。

不只看片，我也跑圖書館查資料，研究史蒂芬·史匹伯拍過哪些電影？有哪些書？之後，

我對張藝謀、英格瑪‧柏格曼等人的電影相當著迷，收集了他們所有的作品，每次都有滿滿的感想，卻苦於找不到人可以談論，甚至我上PTT網路論壇，可惜也沒找到同好。

那一段日子，我仿佛沉浸在一種月下獨酌的情懷，只有自己與自己對話。每天，我把觀影心得寫在MSN（微軟即時通訊軟體）的個人顯示狀態上，一直寫到二○○六年，期間我一共看了一千八百多部片子，寫下一千八百多則心得。

後來，我拍製畢業製作《白鴿》時，就套用了當時看過的《女模煞》，取法東尼‧史考特拍攝的方式。不過，當時對我來說，拍電影還是基於「順利畢業」才去做的事，繳完畢業製作後，我就丟掉看電影和拍片的熱衷。這就像我在餐廳打工，也順便考取內級證照，但自己吃東西也不太講究，隨便煮個紹子麵，我就可以吃上一個星期一樣，反正對我來說食物是可以吃個飽就好，非常實際。

很幸運的，我的畢業製作短片《白鴿》，得到幾個國際影展獎項，我接到一家傳播公司的工作邀約，工作內容是拍製各種商業影片，但我卻仍然遲疑著，到底我要回到離開八年的家，或留下來簽賣身契約給傳播公司，如果沒有工作居留權，我的簽證就會在當年度的七月十六日過期。

我陷入「回去」緬甸或在台灣「留下」的焦慮裡，舉棋不定的心情讓我感覺自己很失敗，只能藉著看電影得到救贖。

當時我在新北市市郊，以兩千八百元分租了一間公寓雅房，和高齡九十八歲的房東同住，常得幫忙修理水電等雜務，斷水了我就負責爬上頂樓，鑽過一個低矮的牆，敲一敲水塔，再衝著樓下大聲問老先生，水來了沒有？

那段時間，對未來既焦躁又迷茫的我，每天窩在房裡看電影，當時英格瑪・伯格曼（Ernst Ingmar Bergman）導演的瑞典黑白電影《野草莓》，主角伊薩克對於往事沉重的自省，和深深的憂傷竟讓我情不自禁地掉淚，我感覺自己就像電影裡那個生命將盡的老人。

那時也終於看懂了蔡明亮導演的《洞》，劇中男主角修漏水，挖了個洞，讓男女主角以這個洞偷窺對方的生活，試探對方的反應，並在幻想的暗戀中交流，這個是他們各自生活的唯一出口。

那種孤獨感搭配上我當時的處境，以及我爬上破舊老公寓頂樓修水塔的經驗，突然和電影中的末日城市產生了連結。

在那短短兩個月內，我的電影感好像突然開竅了。

之前我偏好研究電影的技術面，以為要拍好一部片，一定得拍攝技巧高超。在這段期間，我領悟到電影的本質，應該是關懷人的存在與情感表達，是真誠的訴說故事，而非炫技。

○ 踏上電影之路

最後我決定接下傳播公司的工作，繼續留在台灣，但長時間工作把身體搞壞了，只好提前離職。為能繼續居留，我報考母校台灣科技大學設計研究所，在研究所期間，我因為對於拍電影產生了想法，更加主動拍片參賽。

但當時對我來說，拍電影這件事，除了個人興趣之外，主要還是為了參賽賺獎金。

二〇〇九年，侯孝賢導演創辦金馬電影學院，招收第一屆年輕電影工作者，我幸運地獲選，但比起其他入選者的電影工作經驗，還有得獎作品，我十足是個非科班的門外漢。

金馬電影學院受訓時，侯導告訴我們如何用寫實的方式拍電影。

那一年，在金馬電影學院拍出的《華新街記事》，才算是我第一次在一個編制完整的團隊中，擔任「編導」這個角色。

金馬電影學院的課程，是我踏上電影路的重要啟發。

侯孝賢導演教導我們，如何運用素人演員創作出真實感；李安導演授課時，我請教他應該怎麼去拍第一部電影？我還記得他說，「拍電影，應該先面對自己的情感，不是考量觀眾。你要拍的是，自己對要拍攝的故事是不是充滿了感情？」

這讓我發現，個體的生命經驗是可以對觀眾產生衝擊的。

於是我開始挖掘家鄉和童年發生的事，拍製出歸鄉三部曲，愈拍、愈覺得故事的根源是切不斷的。

二○一一年冬季，我在台灣準備拍第一部劇情長片《歸來的人》，我寫了劇本，但籌不到錢，演員還跑了，只好硬著頭皮選在新北市一處建案工地，由我兼任攝影師，拿著DV，加上兩名工作人員組成第一個劇組。

第一場戲，我透過朋友從工地找來二十幾個工人，細雨中進行了一場很陽春的開拍儀式。

相較在金馬電影學院拍片時，四、五十人的團隊，甚至學生時代拍《白鴿》時，工作人員也有十多人，我正式開拍的第一部電影，可說是寒愴淒涼。

從第一部片的三個人，到第二部片《窮人。榴槤。麻藥。偷渡客》的四個人，到了第三

224

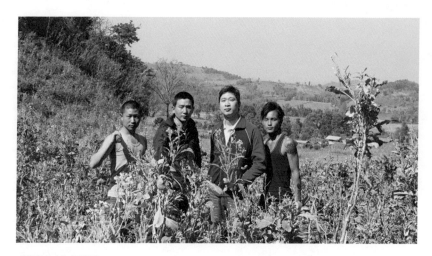

《歸來的人》殺青照。

趙德胤（左）金馬電影學院時期，深受李安導演（右）啟發。

部片《冰毒》的七人團隊。我拍攝的電影主題很邊緣，方法很即興，可以說是，在資源的極度壓縮下，成就了歸鄉三部曲。

在臘戌的十個工作天裡完成《冰毒》，是一個美麗的意外。

原先我在拍完兩部劇情片後心力耗竭；我嚮往可以有錢買張夠大的畫布，手邊有足夠的顏料任我揮灑，雖然現在這個心願還未達成，但我確定「我是可以做電影的」，也終於決定把拍電影當作一份職業。

對觀眾來說，《冰毒》的拍攝已劃下句點，但對我來說，我的電影路才剛要開始。

Day 10

一 殺青與補拍

最後一天的拍攝鏡頭不多，主要是安排男主角阿洪，因為三妹被抓，驚恐地騎車回家，四處找不到父親後，開始嗑藥。

發了瘋的阿洪衝出家門，邊燒地邊跳舞，嘶吼亂叫，這情景的概念來自我兒時看當地原住民，抱著孩子繞火堆去邪的動作。

五點鐘在山上拍完片，劇組開心地向大公買了兩隻雞，準備帶回家加菜，攝影師與執行製片與洪留下來捕捉幾個空景，離開前，我提醒他們最晚六點得撤離，免得夜裡出狀況。

家裡早就準備好飯菜，但大夥等到七、八點還不見他倆人影，山區裡行動電話又收不到訊號，讓人愈等愈心慌。尤其那條山路上常有吸毒的人在夜裡聚會，也曾發生多起搶劫殺人的案件，他們身上還帶著攝影器材以及所有的拍攝資料。

在王興洪家榨油廠拍攝《冰毒》時的工作紀錄。

等到夜裡十點，大哥本要騎車到上山找，被我勸阻下來，此時家人心中也都往壞處想。

我決定打電話給仰光的製片，透過軍方管道上山搜查，撥打了電話正要說明，門口傳來摩托車的聲響，攝影師和興洪回來了。

掛上電話，眾人三步併一步衝出門。原來在野外見到滿天星斗，攝影師忘情地拍了許多空星空的變化，才會搞到現在。

結果那一晚，大家弄到十一點半才就寢，是劇組在緬甸最晚睡的一夜。

了解原委後，我劈頭就開罵，尤其責怪興洪，因為他應該知道環境有多險峻，夜間山裡可是會有強盜和軍人出沒，萬一劇組人員發生意外，我們該怎麼向其家人交代？經過這晚漫長焦心的等待，讓我意識到身為「導演」所背負的責任，不只是「拍完」一部電影而已。

曲曲折折、膽戰心驚地把戲殺青了，回程劇組先到仰

光，休息了兩夜。

為確保安全，我們安排拍攝資料隨人員分批帶走，送走劇組人員以後，我到小時候當和尚的那座廟裡去拜拜，想起二〇〇八年第一次返鄉，到廟裡還俗，念了一天一夜的經文。

之後，我和興洪再循著來時路，跨境中國、再返台灣。

七個月後，《冰毒》完成初剪，但我覺得有些畫面不足，趁著中秋假期，再找燈光師和男女主角返回臘戌進行補拍，這一回我自己擔綱攝影師。

從戲殺青到補拍的這七個月裡，臘戌又發生了一些事，像是劇組離開的兩週後，穆斯林的大街被異議份子燒掉了；鄰居家的哥哥嗑藥發癲，拿刀把親弟弟刺死了。

隔壁人家自山上補到一隻麋鹿，他們邊拿刀剖著鹿，邊討論著這頭年輕的鹿太嫩，不懂得避開陷阱，回頭應該把牠的爸爸、媽媽、哥哥、姊姊都宰來吃。

在我聽來，這世界依然是一個隨處都是故事的地方。

而我，始終是一個說故事的人。

本書照片由：趙德胤、范勝翔、周震、嚴唯甄、林聖文、吳可熙、王興洪 拍攝提供。

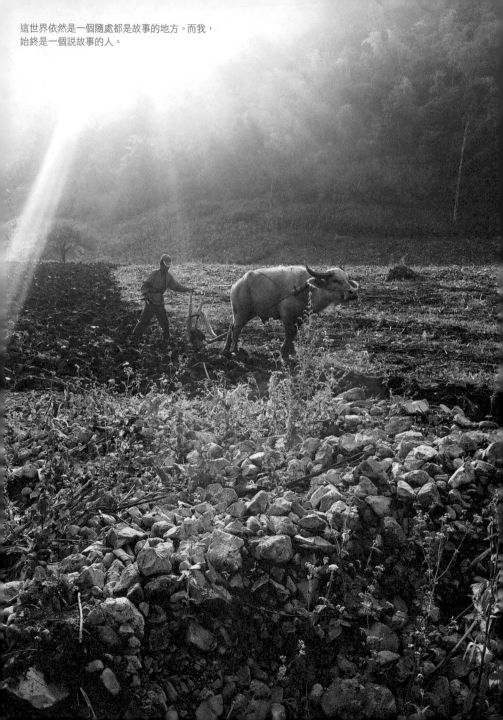

這世界依然是一個隨處都是故事的地方。而我，
始終是一個說故事的人。

關於電影

── 寫給電影新鮮人的四件事 ──

當《冰毒》獲選代表台灣參加二〇一五年第八十七屆奧斯卡金像獎最佳外語片時，第一個打電話給我的是記者朋友。

老實說，我心裡非常驚訝，我並不認為《冰毒》特別優於其他部電影，尤其它的主題與表現方法也不是那麼的活潑可親，再加上整體製作成本大約只有新台幣一百萬元，沒有大製作，當然更沒有大明星。

台灣社會的關係乍看沒那麼貼近，從「不可思議」中沈澱下來以後，我以第三者的角度這麼看待《冰毒》這部電影，它代

表的是台灣這個地方的多元、包容和創新。

奧斯卡本來就有許多跨國團隊產製的電影，一九五六年的奧斯卡最佳外語片，就是由日本導演市川崑的《緬甸的豎琴》奪得，這部電影的演員全都是日本籍，但故事場景在緬甸，最後會勝出，還是電影裡的故事打中了人心。

《冰毒》代表台灣參加奧斯卡，引起許多正反意見討論這部電影的代表性。對於這些意見，我覺得很高興，因為這意味著比起以前，有更多人關注什麼作品可以代表台灣，某種程度也顯明了台灣這個社會，對於新住民（包括我在內）的包容力，這是台灣可愛的地方之一。

但我更期盼台灣電影將步上一個新階段，我們台灣人不是只看得見在身邊發生的事，而是有更廣、更深的視野和觸角，看看這個世界所發生的事。

電影，看的是人生百態。

歐美等已開發國家，享有豐沛的資源，當人們面臨問題時，可以系統化，有效率地尋求解決之道。反觀偏遠地區，未開發的國度則潛藏各種人類生存的問題，可能受迫於環境限制，意外衍生出人意料的情節，這些都是人生的悲喜劇。

例如獲得二○一一年柏林影展金熊獎、二○一二年奧斯卡金像獎的伊朗片《分居風暴》，說的是一個現代社會常見的離婚事件，這部片之所以引人入勝，是因為發生地點在中東，

232

其宗教信仰、夫妻關係、社會階級與文化不同，劇情發展與許多觀眾自身經驗和認知產生撞擊，但它傳達的掙扎和孤獨、自私和良心之間的角力，卻又是全世界共通的人性。

電影是門現代藝術，它和所在的國家經狀況與社會氛圍是密不可分的。

以我拍片聚焦的緬甸，因為長期專制鎖國，成為置外於國際主流社會的異地與異文化，也和許多觀眾的自身經驗和認知產生撞擊。但電影裡那些因為轉向改革開放後的改變，以及人們在改變中產生的問題，或是被這些改變所吞蝕的價值觀，又何嘗不是每一個人在快速變遷下，可能會產生的糾結呢？

每個人的電影品味有不同的偏好，但是會感動人心的，永遠是會引起你我心底共鳴的故事，《冰毒》裡小人物的掙扎和欲望就是如此。

1. 找到要傳達的故事核心

歸鄉三部曲上映後，不斷有想要在電影這個行業裡實現理想的人問我，是否可以像我一樣，用很低的成本開始拍片？

對於我個人的從影經歷，奇妙地成為一個有勵志性質的模範，我必須坦誠地說，這樣以低成本、打游擊的方式拍電影不應該是常態。

我是受命運和情勢所迫，才會採取這樣的製作方式，幸運地得到一個意外的好結果，但這樣的模式是不能複製的，也不應該是電影正規的拍攝方法。

一直以來，美國好萊塢都是全球電影工業的中心，它從電影的籌劃製拍，乃至於成品發行全世界，皆由一套縝密完善的產銷體系運作。即使數十年來，好萊塢體系以外的獨立製片逐漸發展，但因為獨立製片沒有好萊塢電影強大的行銷管道，多半得透過參加影展，才能爭取露出的機會，歸鄉三部曲也是。

不過，獨立電影發展至今數十年來，被拍製的故事題材差不多已經耗竭，各種風格也被玩遍了，所有創作者都在面臨挖掘新故事的挑戰，當前的國際影展也渴求發掘電影的處女地，因此故事的發生地點便顯得十分關鍵。只有一個大家不熟悉的地域，大家沒發現的人物故事才能吸睛，所以也才能輪到像我這樣，來自非主流地區、有著異域背景的人有發揮空間。

雖然一部獨立電影的成本平均大約新台幣兩、三百萬元，但是電影終究是一個龐大的工業，像是好萊塢《神鬼奇航》、《蜘蛛人》等這種商業鉅片，非得要動員軍隊和銀行的資源才能造就，不可能單憑個人的夢想就可以完成。所以，《冰毒》雖然得到影展獎項肯定，但是對我來說，這部作品只有五十分，因為受到時空與資源的侷限，作品裡殘留了許多坑

234

坑疤疤的缺陷。

那麼，這是不是代表低成品無法拍出好電影？這麼說也不對。

電影的核心，也就是故事的本質，其實是極其私人的，觀眾的感受也是私密的，這兩個部分可以不受電影工業和資金所影響，而是與創作者／導演的表達欲望緊密相關，這也是為什麼資源有限的獨立製片，仍然俱有發揮的空間。

喜歡電影，或是想要從事電影工作的人，首先要做的是，廣納各家流派，從技法、從故事想傳達的精神去理解與觀摩。以電影的表現方法為例，它能夠簡化成一個人的獨白就構築出一部電影，這是電影藝術的創作自由與想像，外在條件的各種限制，並不是必然的禁錮，但低成本拍片也不是值得鼓吹的方式。

例如看美國的主流電影，可以吸收到塑造議題包裝能力，了解大眾流行的喜好；看歐洲的非主流電影，雖然不熱鬧，卻在氣氛上具有更多文學性；看獨立製片電影，可以瞭解主流國家以外，人類社群的處境及文化。

以不同的角度看電影，然後找到你要傳達的故事核心，用最適切、可行性最高的方式表達出來。因為成就一部電影的關鍵，還是在於故事本身，還有在拍攝限制下，你去呈現故事的方式與誠意。

2. 突破專業器材的限制

數位科技的發展，對於想要從事電影的人來說，是一個新機會。

以往拍電影需要一台三十五釐米的攝影機，底片加上耗材費用，每拍一分鐘成本大約是新台幣五千元；換成數位攝影機之後，器材幾萬元就可以入手，單靠一張記憶卡就能充分紀錄影像，也沒有沖洗底片與耗材等成本。現在甚至一台智慧型手機，所具備的錄影功能幾乎已達到可供電影院放映的畫質，大大降低了影像的創作門檻。

但是當每個人都可以拿著數位相機和手機拍出影像，就可以拍出一部好電影嗎？或許，多數人可以成為拍攝者，卻不見得能成為一位導演。

要成為導演，我認為最關鍵的是「思想」，以及你要如何思考影像。

電影，是一種以影音寫作的方式，你所「書寫」的故事是否反映出你對社會的觀察？你所信仰的價值？這才是一個導演應該思考的議題。至於攝影技術是否高超，或者使用哪種器材，現在已經不是那麼具有影響力的條件了。

從學生時代，我就使用類比DV拍東西，之後也操作過八釐米的攝影機。

二〇一〇年研究所畢業時，我買了一台價格不到三萬元台幣的非專業數位相機，以此拍

了七、八個廣告紀錄片，再加上畢業製作的短片《白鴿》、劇情短片《摩托車伕》，還有《歸來的人》、《窮人。榴槤。麻藥。偷渡客》、《冰毒》三部劇情片等。拜數位科技所賜，我利用這些低成本的器材，就可以表達出我要說的故事。

但這是不是代表器材不重要？其實也不是。

就說打光這件事吧，我到好萊塢片場參觀時，根本看不到光源安置在攝影棚的何處。演員在那樣的場景裡，可以任意走動，拍攝時也不需要擔心光線的問題，戶外戲則有上百萬元的專業打光團隊配合。

對一般獨立製片來說，這樣的強大後援幾乎是不可能的。

迫於現實，你必須比好萊塢導演更清楚設備、資源的限制，然後設法突破。因為電影原本就是一門在各種限制下所產出的藝術，以低成本拍攝獨立電影的人更要有這樣的認知。

例如我要用單眼數位相機拍片，就先研究這款器材的性能，發現在高速拍攝時，單眼數位相機會產生殘影，使得影像不連貫，所以鏡頭設計上要避免快速移動；再者機器吃光比較重，拍攝時需要打燈補光，要不然就只能在白天拍片。

這也是為什麼全世界的獨立製片電影，幾乎都是日戲，鮮少夜戲的主要原因。

在器材限制下的拍攝成果，只要無損於電影所要傳達的故事，不一定要像電影系學生拍電影一樣，偏好使用專業器材。因為專業器材不只價格貴，還得耗費較多人力。比方說，專業攝影機機體積大、重量不輕，移動時必須靠人力鋪設軌道，整體使用起來機動性較差。

雖然現在為了突破專業器材笨重、難以攜帶的限制，開始有人研發輕巧的拍片器材，像在印度就已生產了便於攜帶的軌道，美國也有人研製用一般相機做為高階攝影。

但我認為不管你是否有條件使用專業器材，都應該打破過去對專業器材的迷思，回歸到電影的本質。簡單來說，如果你手上只有一支 iPhone，你應該思考在這台機器的限制下，可以怎麼進行拍攝，才可以完整呈現出你心中的故事？

3. 培養電影感

電影感該怎麼培養呢？我的方法是大量閱讀、嘗試寫作，加上廣泛地看各類電影、接觸各種藝術，還有盡情體驗人生。

從小大哥教我唐詩宋詞，成長過程中跟著兄姊讀武俠和言情小說，到台灣念書後，我在圖書館裡閱讀高行健、巴爾札克、杜斯妥也夫斯基、托爾斯泰、張愛玲、哈金等作家的作品。

後來，我在大學畢業時躊躇歸鄉與否的期間，遁逃到世界名導的電影世界裡，這些點點滴滴累積的電影感，無形中都成為我日後拍片的養分與能量。

前面說過，我認為電影是以影響書寫、記事，而劇本正是電影的根源。

要撰寫出好劇本，除了養成閱讀寫作的習慣，也要關注時事，對周邊環境與所接觸的一切保持好奇與敏感。到現在，我都有寫日記的習慣，我的日記不見得是完整的文章，只是把所見、所聞、所感記下來，日積月累就可以組合成一個故事。另外，我也上網抓取歷屆奧斯卡入圍影片的劇本，加以研讀，從觀摩出色的故事裡，學習說故事的方法。

另外，學生或電影新鮮人拍電影，多半受到主流媒體與當前影視文化的影響，架構出的故事常過於超脫現實，或者過於文藝。如果生命經歷還不足，無法發展出動人的劇本架構，何不從周邊親朋好友的故事為基礎，去發展更多的連結，針對一件事衍生更深的思考？

以我自己來說，我的電影故事都是取材自童年記憶、成長紀事、還有對故鄉人事物的關注，對社會變遷的有感而發而來，這也是為什麼我會花大量的時間，和人們溝通、聆聽他們的故事。

平時你也可以隨機捕捉影像，藉此做敘事練習。例如我在高中拿到第一台DV開始，生活中發生的人事物，就成為我隨意記錄的影像，這些影像包括同學下課彈吉他、僑生們聚

會聊天，有人說考試考差了就哭了、有人說想家了，或是大夥在球場上拿球互砸胡鬧，當時我還煞有其地事把這些影像剪輯成《生活浮影》。

5. 演繹不同的影片類型

至於，如果你想做的是導演的工作，那麼你必須懂得處理所有的突發狀況。

我在大學時接拍婚禮紀錄打工賺錢，也幫高中生拍製畢業光碟，過程中常有突發狀況必須克服，現在回想起來，其實攝像真實的導演工作得臨機應變。

有一次，我幫高中生拍畢業光碟，劇情是由一頂帽子貫穿高中生天馬行空的想像，那頂帽子原本戴在蔣中正的銅像頭上，被風一吹，要飄到二樓走廊，接著再飄往其他各處。我得一邊攝影，一邊指導演員，還要設法讓帽子可以「按本走位」，這也是導演工作的職前訓練。

另外，你不能只拍一種類型的影片。

早期美國的電影學校，會要求修讀導演戲的學生，畢業前必須拍齊四種類型的電影；分別是音樂片、默片、紀錄片、劇情片，目的在於從音樂、影像、紀實、綜合的角度去做各種練習。

學生時代我拍的短片《家書》，影像設定為主角騎著摩托車走訪幾個景點，後製旁白是我自己口說的書信內容；這部片形式有點像默片，感情與影像都是真實的，只有畫面經過設計。

畢業製作《白鴿》也是採取拍攝影像，後製配口白的手法。至於《摩托車俠》、《歸來的人》、《窮人。榴槤。麻藥。偷渡客》幾部片，則是帶有紀錄片的味道，到了《冰毒》則是一部完整的劇情片。

我從拍攝的幾部電影中，邊拍邊學，恰好演繹了幾種電影的類型。

目前全球電影市場仍是好萊塢的天下，包括說故事的方式，電影呈現的模式，這種方式被稱為第一電影語言。歐洲或是第三世界國家，如高達、楚浮這類獨立製片人，按直覺去拍片，對好萊塢產業模式充滿反省，便稱為第二電影語言。

第三種電影語言屬於公民運動，由勞動者或一般小民發起，多用於向當權者抗議當前政策。不同的電影語言，對電影有截然不同的看法，當然也評價不一。例如，《冰毒》很多鏡頭是靜止不動的，美國好萊塢會說這是沒錢打光，歐洲觀點會說，定點的鏡頭著重在表達一種觀點。此外，美國電影習慣劇情說什麼，就得拍出具體的場景，但歐洲電影會認為，主角說什麼就拍什麼畫面，一點想像空間都沒有，多無聊。

我無意評論哪一種電影語言的好或壞，而是想要強調電影的類型有很多可能性，觀眾的評價也會有很多種面向。重點是，這些都只是檢驗電影的其中一部分，真正的電影創作者還是應該盡情解放思想，自由地以你原創的方式，去呈現你心裡那份想訴說的欲望。

最後，我想強調的是，票房和觀眾很重要，即使許多獨立製片的創作者，抵押房子、借錢拍片，但辛辛苦苦拍出來的電影卻沒有票房，甚至有的在影展拿了獎，回國後仍然看不到觀眾。但票房和觀眾，不是拍電影的唯一考量，有沒有好好地把心中的故事表達出來，才是我認為一個電影工作者該有的認知。

直到現在，我還是認為礙於現實條件，歸鄉三部曲對我來說，是不夠成熟也不及格的電影，但是全球的電影票房已逐漸不再以美國好萊塢為主要市場，中國、印度等新興市場崛起，這和經濟發展的動態相關，也透露了獨立製片的新機會。

我仍在思考什麼樣的故事能夠引起跨地域的普世共鳴，仍在用影像書寫的電影路上跌跌撞撞地學習，也期盼在這條路上，聽到更多的故事，遇見更多投身電影的人。

採訪後記

鄭育容

那天，我在家中料理著剛買入的牛腱肉，掀開香味噴鼻的滷鍋時，淺嘗鹹淡的那一口滋味卻不如以往順口。我想，這應該跟廚藝與食材無關，問題出在前一晚的《冰毒》。

李安導演看完《冰毒》之後，盛讚這是一部「強而有力的電影」。

的確，看過《冰毒》的觀眾，對於那一隻淚眼直視鏡頭的牛，最後仍難逃被宰殺命運的結局，應該久久無法忘懷。那種強行貫穿腦門的力道，是別人模仿不來的趙德胤式的電影語彙。

一個藝術工作者的真實生活

幾天後，我來到中和的一所巷內公寓，首次與趙德胤導演見面，並得以一個觀眾的角度，窺視一個藝術工作者的真實生活。

趙導演和製片王興洪合租多年的工作室兼住所，陳設簡單。潔白的牆壁，掛著一只比標準時間快上五十分鐘的鐘。客廳裡搭配著幾件必要的家具，很顯然地都是些二手的舊東西；

243 聚 。 離 。 冰 毒
趙 德 胤 的 電 影 人 生 紀 事

罩著豹紋布套的沙發椅，據說椅背後有破洞，儘管我很好奇，卻不好無禮地翻開究竟。

電影的後製工作需要長時間使用電腦處理影像，但我並沒有看到什麼符合人體工學的桌椅，或者較舒適的傢俱？直到最後幾次採訪，我才坐到一張嶄新還未拆開塑膠紙的辦公椅，導演有點不好意思地說，應該早點買張好椅子讓客人坐。

趙導演自己承認他有些潔癖，無論是在居住環境或生活作息上。

舊公寓裡的磨石子地板總是乾淨地發亮，因為導演習慣夜間工作，有時半夜沿著河堤騎自行車放空，直到清晨才返。但他午前必定起床，午餐是自己料理的哨子麵、蘿蔔湯等家鄉小吃，然後開始整理環境、每天拖地。

他幾乎不喝咖啡、茶飲，多是一杯溫白水或者香草茶。幾回訪談後，我發現屋內橫樑下陰暗的一角，低調擺設著一尊小小的佛像，再看看導演頂著平頭、身著著棉衫的模樣，頗有修行者的味道。

我相信對他來說，在殘酷的現實生活裡求生存，是修行；在克難的環境條件下拍電影，更是修行。

訴說故事的力量

在揣摩「成為」趙德胤的兩個月時間，我彷彿進入了一場獨白的電影。

累計四十個小時的採訪過程，每次訪談大約三小時，他口述的文本，穿越緬甸、台灣兩地的時空，每一幕都像是一場獨家放映的電影，真是過癮。做為聽者，我可以充分感受那股「訴說」的力量，還有其內在的豐沛情感。

相較於看趙德胤的電影，劇情沉緩推進，在層層疊疊後，最終爆發強大的後座力，親身聽聞他的成長故事更加生動澎湃，於我是全然不同的「觀影經驗」。

訪談中，趙導演常說，「我很理性」，或者「導演應該是理性的」；剛聽我還不以為意，多聽幾次就想探究，他不斷強調「理性」，是純粹的自我表白，還是在提醒自己應當如此？

至少就我聽到的第一手故事，常是充滿感情與批判的，感性成份濃厚。

或者這麼形容吧，從事創作的人，都是感情豐沛的人，只不過趙德胤習慣以理性的風格敘事，以免生命裡俯拾皆是的那些人、那些故事，止不住地溢了出來。

每一次的訪談，導演說起自己生命中的那些故事，總是淘淘不絕。直到一次我問導演，何時認定自己可以做「電影導演」這份工作的？他難得頓了下來，思索了一會兒，才吐露出直到二〇一三年《冰毒》拍完之後，自己心中的不確定和不自信才終於消失。

「用多少錢也買不倒我了！」當時，聽到導演如此慎重地宣告，那分力道和熱情正如他的電影一樣，觸動人心。

這本書出版了，書中已經敘述了這麼多的故事，但還是沒能全部收錄訪談的內容；礙於出版日期，還有更多的故事，沒能在有限的時間裡，讓趙導演有時間說出口。最後整理出來的文字與透露出的情感，偏向直白寫實，僅止於陳述導演生命經歷的點滴，無法道盡那一篇篇故事裡，人們細微的情感和故事背後的掙扎。

那麼，就去看電影吧，從趙德胤的影像裡，你會看到更多沒說出口的，或說出不出口的故事。

國家圖書館出版品預行編目 (CIP) 資料

聚。離。冰毒：趙德胤的電影人生紀事 / 趙德胤口
述；鄭育容, 方沛晶採訪整理 . -- 第一版 . -- 臺北市
：天下雜誌, 2015.01
　　面；　公分 . -- (天下 Light ; 28)
ISBN 978-986-398-000-1(平裝)
1. 電影片 2. 電影製作

987.83　　　　　　　　　　　　　103026982

訂購天下雜誌圖書的四種辦法：

◎ 天下網路書店線上訂購：www.cwbook.com.tw
　　會員獨享：
　　1. 購書優惠價
　　2. 便利購書、配送到府服務
　　3. 定期新書資訊、天下雜誌網路群活動通知

◎ 請至本公司專屬書店「書香花園」選購
　　地址：台北市建國北路二段 6 巷 11 號
　　電話：(02) 2506 － 1635
　　服務時間：週一至週五　上午 8：30 至晚上 9：00

◎ 到書店選購：
　　請到全省各大連鎖書店及數百家書店選購

◎ 函購：
　　請以郵政劃撥、匯票、即期支票或現金袋，到郵局函購
　　天下雜誌劃撥帳戶：01895001 天下雜誌股份有限公司

＊ 優惠辦法：天下雜誌 GROUP 訂戶函購 8 折，一般讀者函購 9 折
＊ 讀者服務專線：(02) 2662-0332 (週一至週五上午 9：00 至下午 5：30)

天下 Light 028

聚。離。冰毒

趙德胤的電影人生紀事

口　　　述 / 趙德胤
採訪整理 / 鄭育容、方沛晶
責任編輯 / 方沛晶
封面設計 / 我我設計工作室

發 行 人 / 殷允芃
出版部財經館總編輯 / 吳韻儀
出 版 者 / 天下雜誌股份有限公司
地　　　址 / 台北市 104 南京東路二段 139 號 11 樓
讀者服務 /（02）2662-0332　　傳眞 /（02）2662-6048
天下雜誌 Group 網址 / http:www.cw.com.tw
劃撥帳號 / 01895001 天下雜誌股份有限公司
法律顧問 / 台英國際商務法律事務所‧羅明通律師
印刷製版 / 中原造像股份有限公司
裝 訂 廠 / 台興印刷裝訂股份有限公司
總 經 銷 / 大和圖書有限公司　　電話 /（02）8990-2588
出版日期 / 2015 年 1 月 9 日第一版第一次印行
定　　　價 / 380 元

書號：BCCL0028P
ISBN：978-986-398-000-1（平裝）

天下網路書店 http://www.cwbook.com.tw
天下雜誌出版部落格－我讀網 http://books.cw.com.tw
天下讀者俱樂部 Facebook http://www.facebook.com/cwbookclub